ALL TIME FAVORITES
for Puzzle Lovers and Coloring Enthusiasts

Word Search and Coloring Book For Adults

Copyright © 2015 Kaye Dennan
KD COLORING

ISBN-13: 978-1522884224

All Rights Reserved. No part of this publication may be reproduced in any form or by any means, including scanning, photocopying, or otherwise without prior written permission of the copyright holder.

Playing Word Search

Here's hoping you enjoy these word puzzles.

In this book the words are in a straight line and may be up, down, across forward or backward and on a diagonal. All 'two word' searches carry on one word after the other without a break in between. Some letters may overlap in the various words such as 'hollow' being one word with the second word 'week' starting with the 'w' in 'hollow'.

To help with tracking your word finds circle or strike through with a pencil in the search box and also in the word list so that you know what you have found.

There may be the odd discrepancy is in the spelling as words are taken from the spelling in different countries.

Enjoy!!

To view my full range of
Word search books
visit my website
http://wordsearchandpuzzles.com

or my coloring website
http://kdcoloring.com
or

Kaye Dennan on
https://createspace.com

In this book I have chosen the best and most popular of my
Word Search puzzles and my coloring images.

I hope you enjoy having a combination of ideas to work on.

It would be much appreciated if you would leave a comment so that I can assess if this idea of the combination is popular.

Enjoy and thanks!

Kaye Dennan

A blank page has been left behind each coloring graphic so that anything on the back of the page is not destroyed by color bleeding.

CONTENTS

1. Tv Shows A
2. Tv Shows B
3. Tv Shows C
4. Tv Shows D
5. Tv Shows E
6. 1980's Music Artists
7. 1980's Songs
8. Entertainment Industry
9. Actresses Pre 2000
10. Male Actors Pre 2000
11. Films Pre 2000
12. Films 2000 Onwards
13. Epic Films
14. Cannes Film Festival
15. Sewing Materials
16. Sewing
17. Handiwork
18. Calligraphy
19. Writing
20. Drama
21. Dance
22. Embroidery
23. Quilting
24. Doll Making

TV SHOWS A

AARON STONE	BATMAN	EQUALIZER
AFTER DARK	BEATING HEART	EYEWITNESS
ACE LIGHTNING	BEETLEJUICE	ROBIN HOOD
ACTION	BRADY BUNCH	SUPER MARIO
ADDAMS FAMILY	CANNONBALL	SUPERMAN
ALCATRAZ	CARNIVALE	TINTIN
BACHELOR	DAKTARI	WILD BILL
BARNABY JONES	DALLAS	HICKOK
		WILLIAM TELL

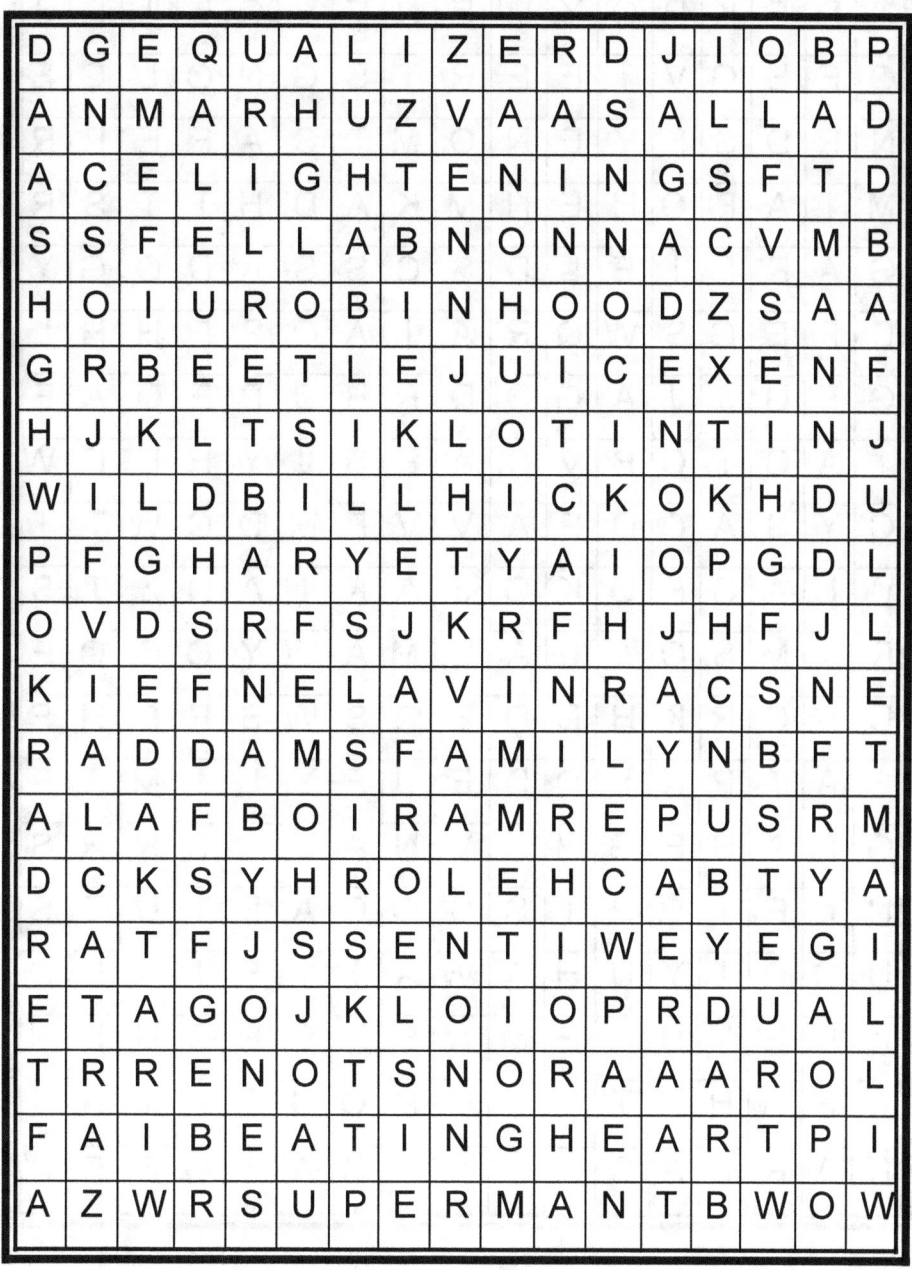

TV SHOWS B

F TROOP	HART TO HART	KARDASHIANS
FAMILY AFFAIR	HAWAII FIVE O	KOJAK
FAMILY FUED	HOTEL	KUNG FU
FAST MONEY	I LOVE NEW YORK	LONGSTREET
GARFIELD	IRON CHEF	LOVE BOAT
GOLDEN GIRLS	JAG	MASTERCHEF
GOSSIP GIRL	JAY LENO	MASQUERADE
HAPPY DAYS	JERRY LEWIS	MAVERICK

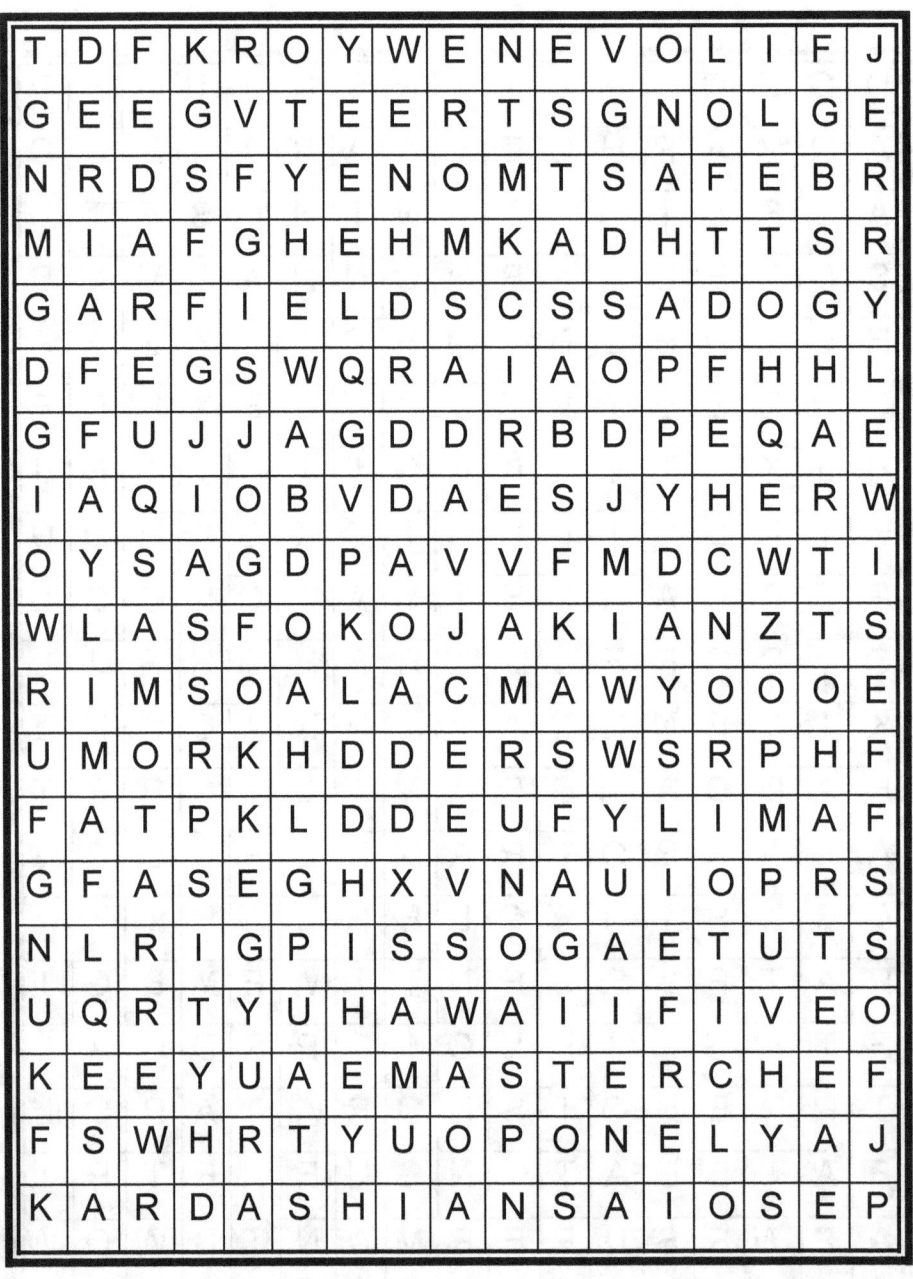

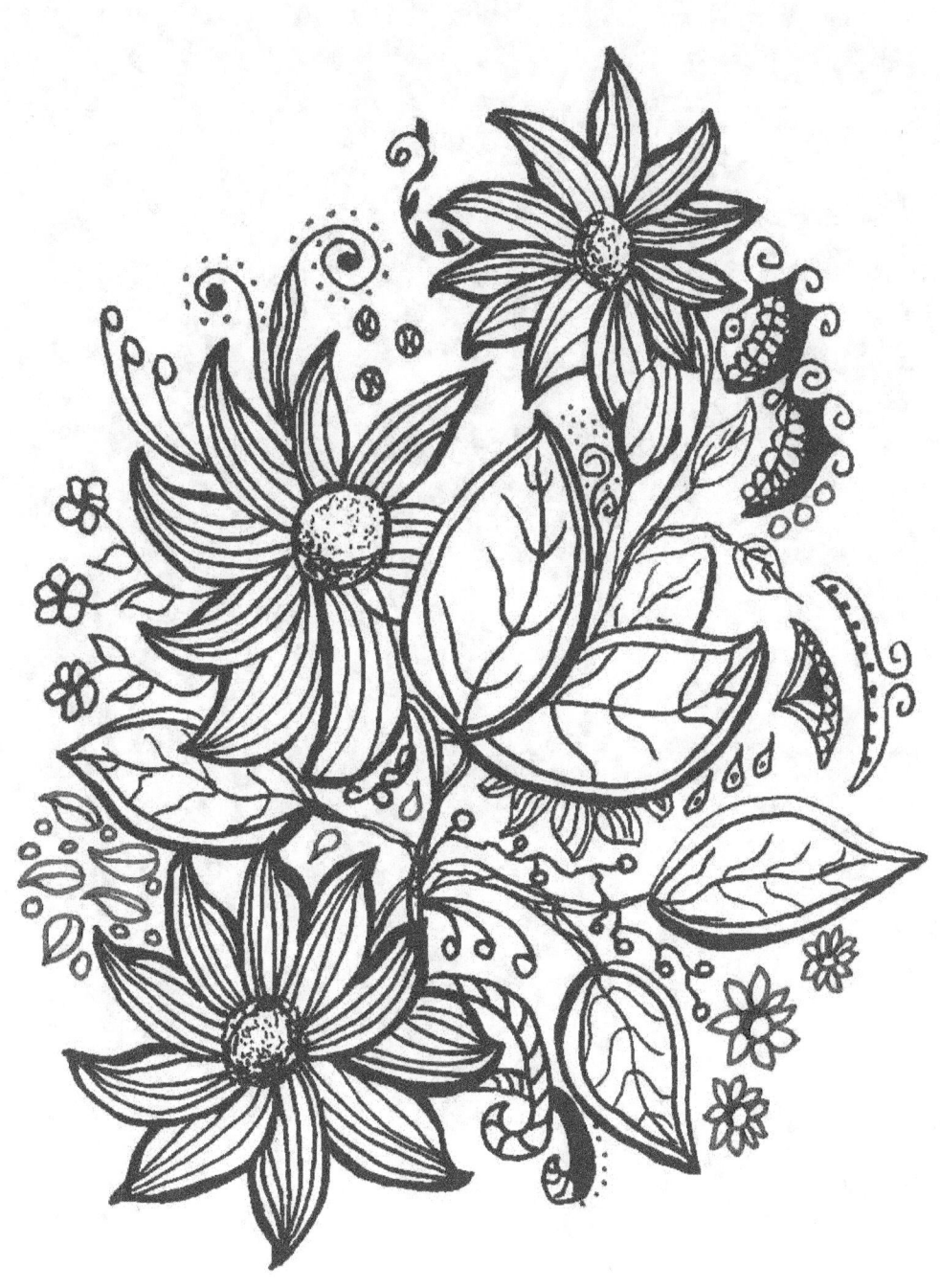

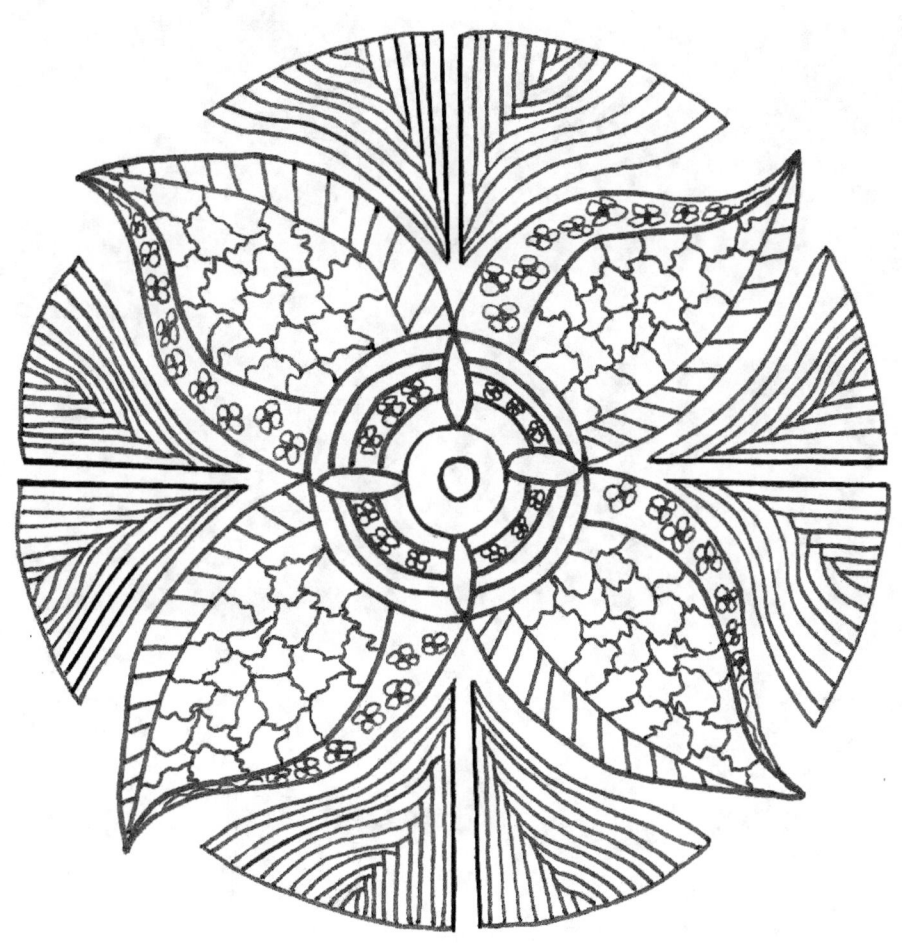

TV SHOWS C

GHOSTBUSTERS	NASHVILLE	PERSUADERS
HOUSEWIVES	NANCY WALKER	PHYLLIS DILLER
MASH	NCIS	PHOENIX
MARTIN KANE	NIGHT COURT	POWER RANGERS
MELROSE PLACE	NINE TO FIVE	RAWHIDE
THE MENTALIST	NOWHERE MAN	PEYTON PLACE
MICKEY MOUSE	OUTLAW	REVENGE
MIGHTY MAX	PARADISE	RUNAWAY
NOVAK	PARENTHOOD	RUSH

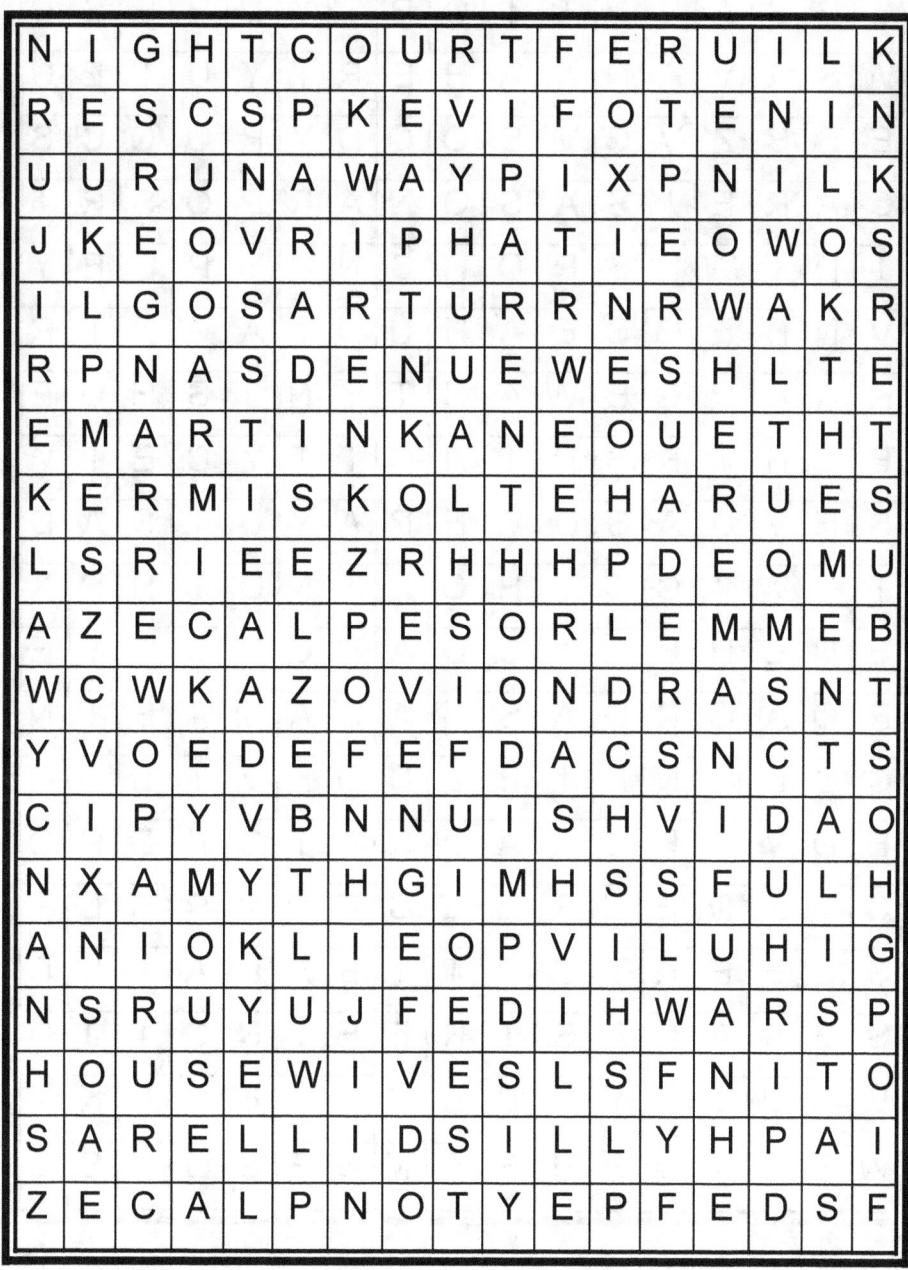

TV SHOWS D

RYANS HOPE	SECRET DIARY	SIX DEGREES
SABRINA	SECRET SERVICE	SMASH
SAVANNAH	SEINFIELD	SMURFS
SAVING GRACE	SESAME STREET	SOPRANOS
SCANDAL	SEX AND THE CITY	SOUTHLAND
SCARE TACTICS	SHAZAM	SPIN CITY
SCOOBY DOO	THE SHIELD	STAR WARS
SEA HUNT	SIERRA	STUDIO ONE

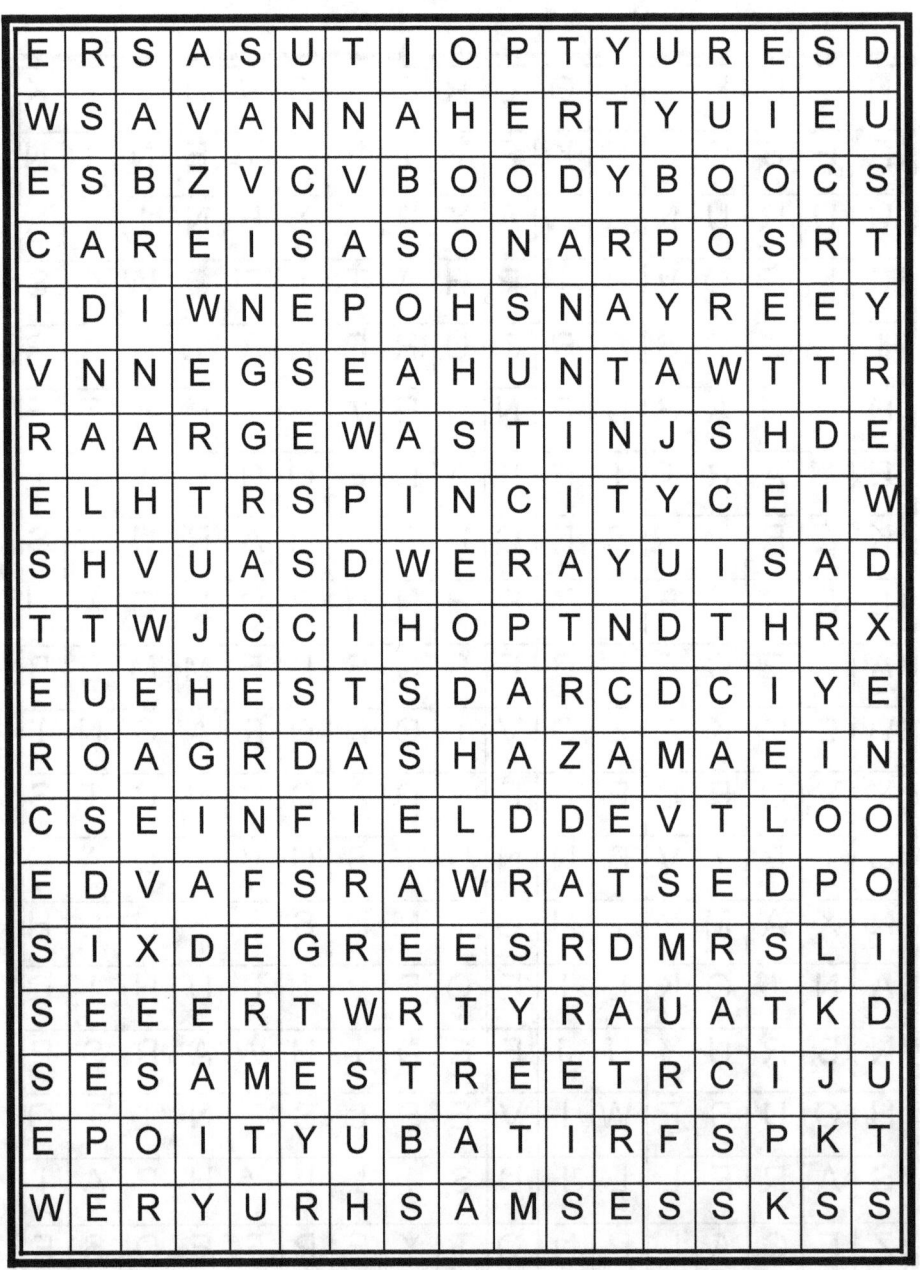

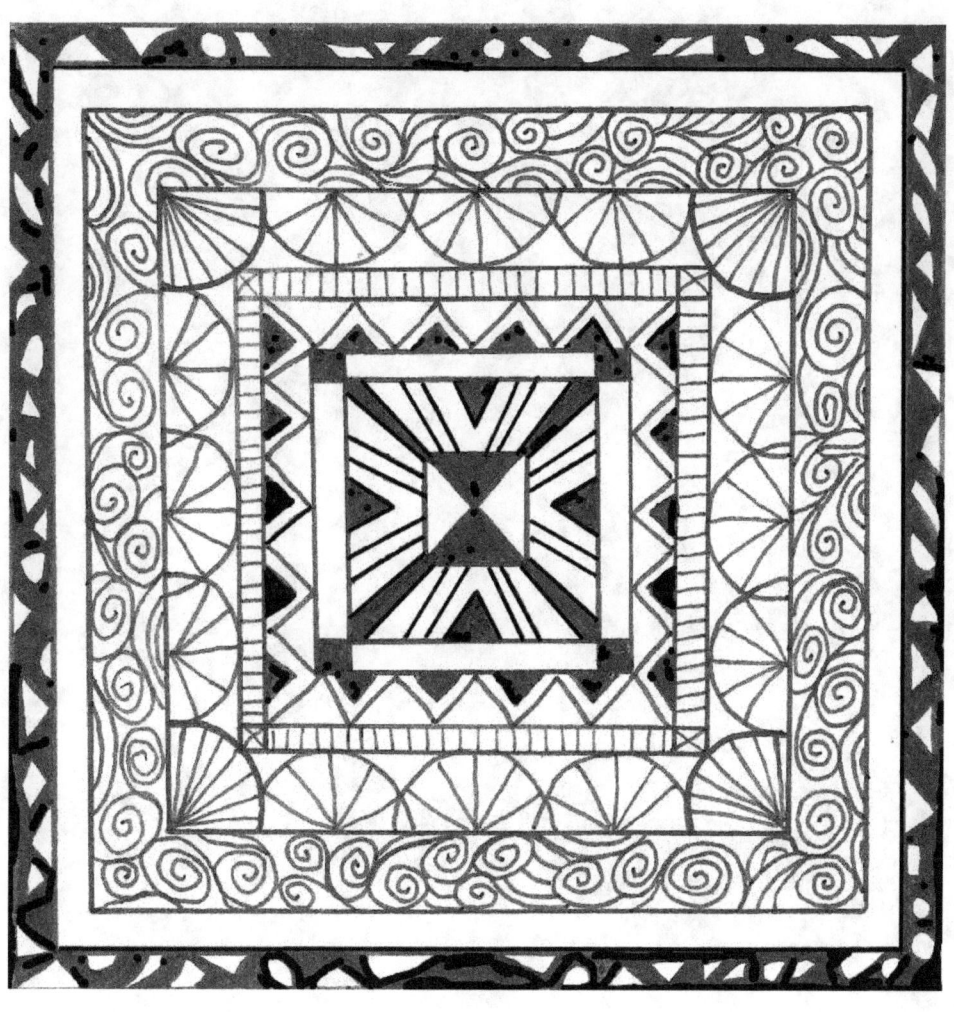

TV SHOWS E

BEWITCHED	TAGGART	THIRD WATCH
SAMANTHA	TAKEN	THRESHOLD
SNOWY RIVER	TARZAN	THRILLER
STRIKE FORCE	TATTLETALES	THUNDERBIRDS
SUMMERLAND	TEEN ANGEL	UGLY BETTY
SUPERNANNY	TEEN MOM	UNDERDOG
SURVIVOR	TERRA NOVA	THE UNIT
SWAT	THATS LIFE	VIPER

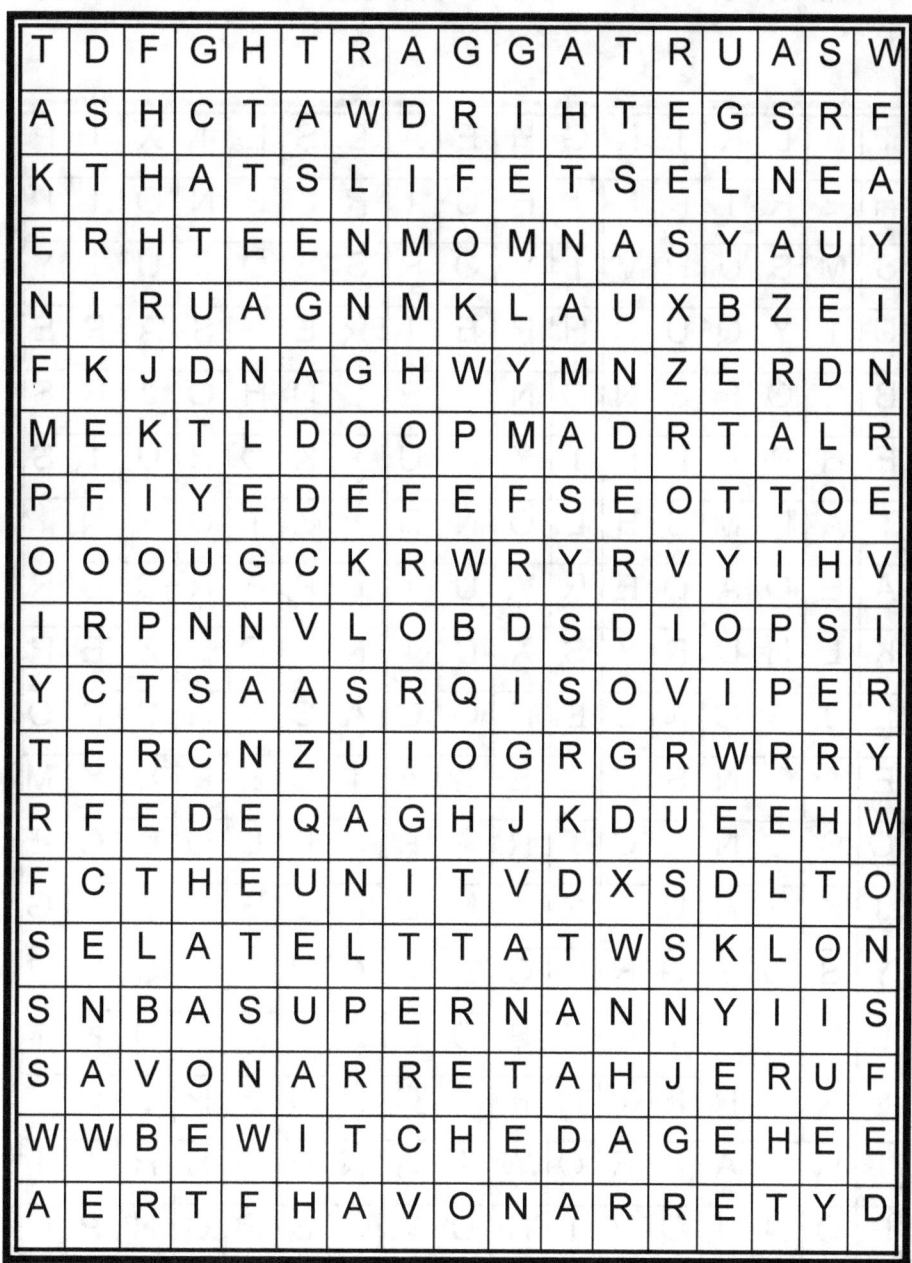

1980'S MUSIC ARTISTS

PAUL SIMON	MICHAEL JACKSON	MADONNA
PRINCE	TALKING HEADS	GRACE JONES
SPECIALS	CHICAGO	PIXIES
BON JOVI	NEW ORDER	MORRISSEY
CURE	PET SHOP BOYS	KATE BUSH
DIANA ROSS	KENNY ROGERS	BLONDIE
DOLLY PARTON	CHRISTOPHER CROSS	JOHN LENNON
LIONEL RICHIE	MEN AT WORK	PINK FLOYD
SURVIVOR	GUNS N ROSES	BILLY JOEL

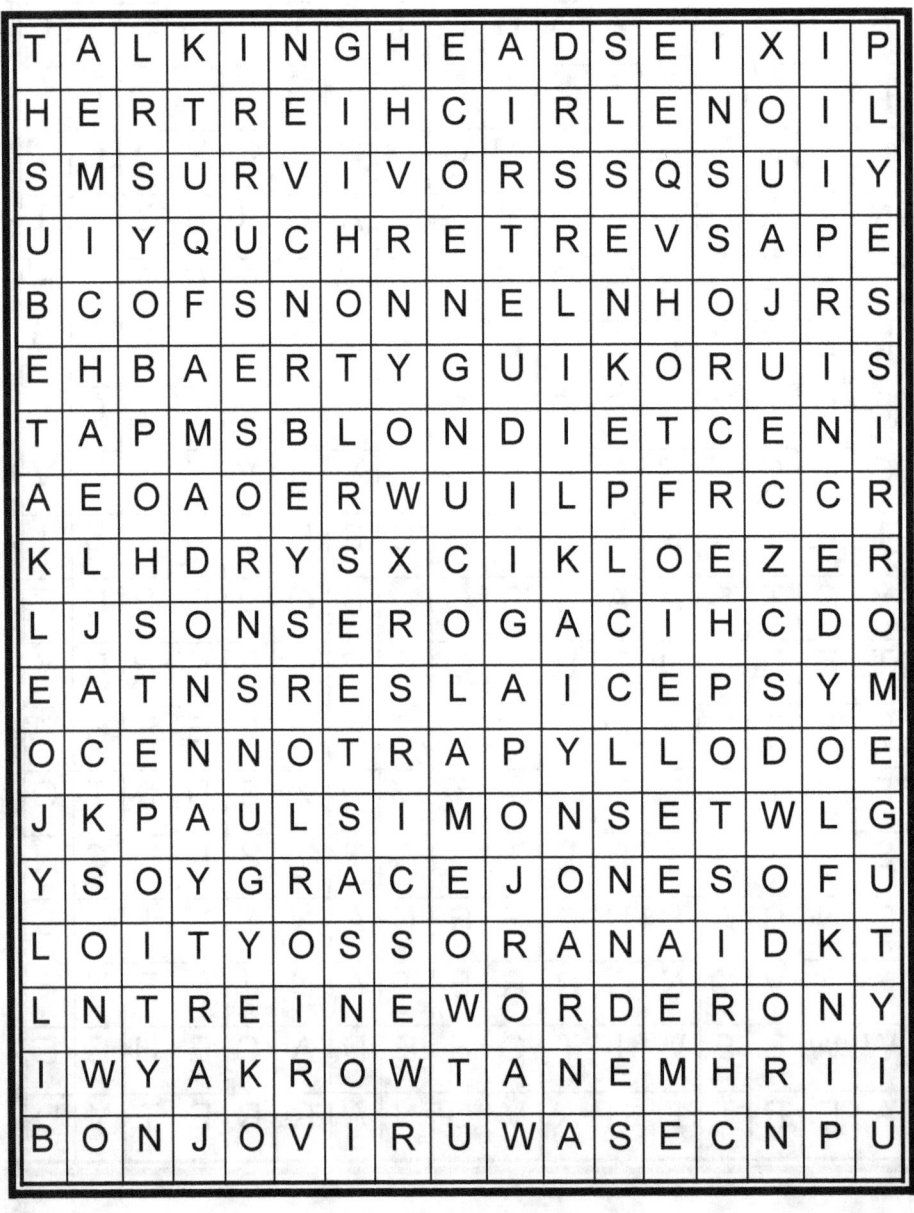

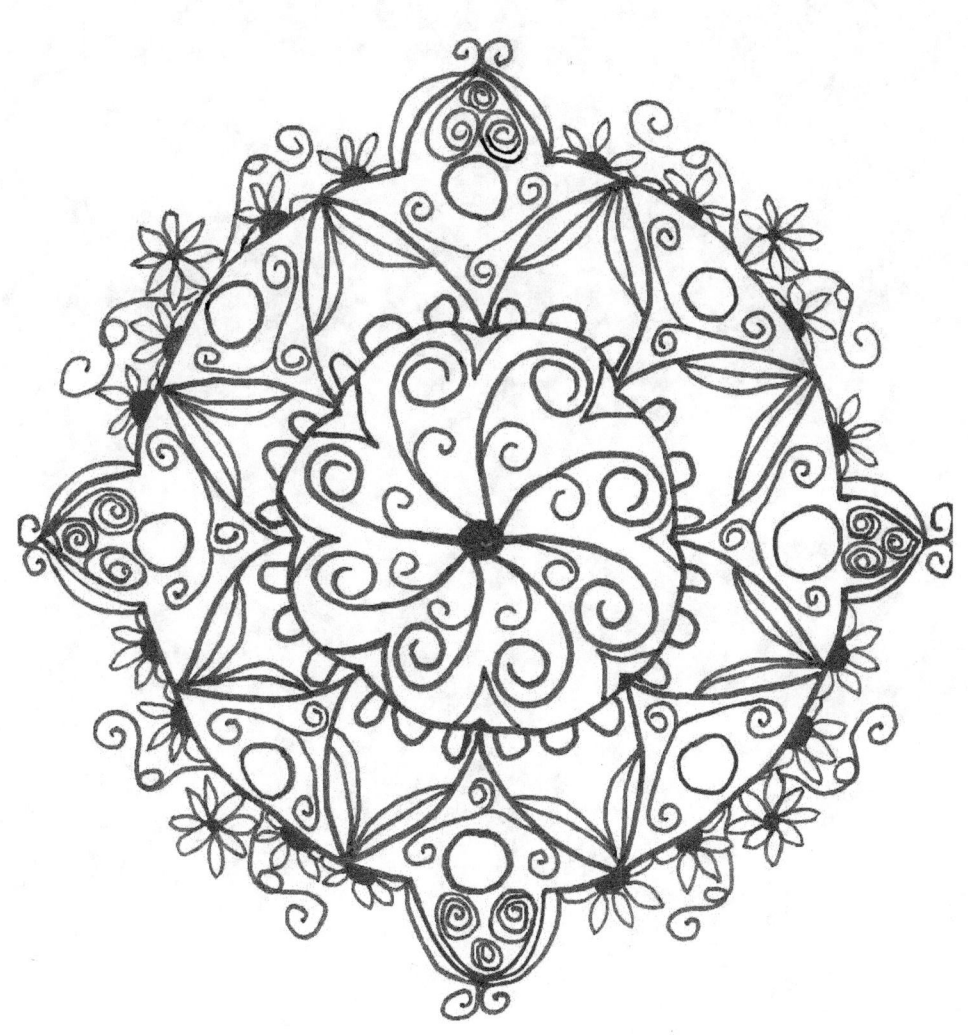

1980'S SONGS

GHOST TOWN	BLUE MONDAY	PRIVATE EYES
BILLIE JEAN	PUSH IT	LOVE
WALK THIS WAY	ATMOSPHERE	COME ON EILEEN
BACK IN BLACK	LIKE A PRAYER	DOWN UNDER
TEMPTATION	MADE OF STONE	BEAT IT
SIGN O THE TIMES	JESSIES GIRL	SAILING
MICKEY	ENDLESS LOVE	TIME AFTER TIME
EBONY AND IVORY	LIKE A VIRGIN	WEST END GIRLS
PART TIME LOVER	HIGHER LOVE	LEAN ON ME

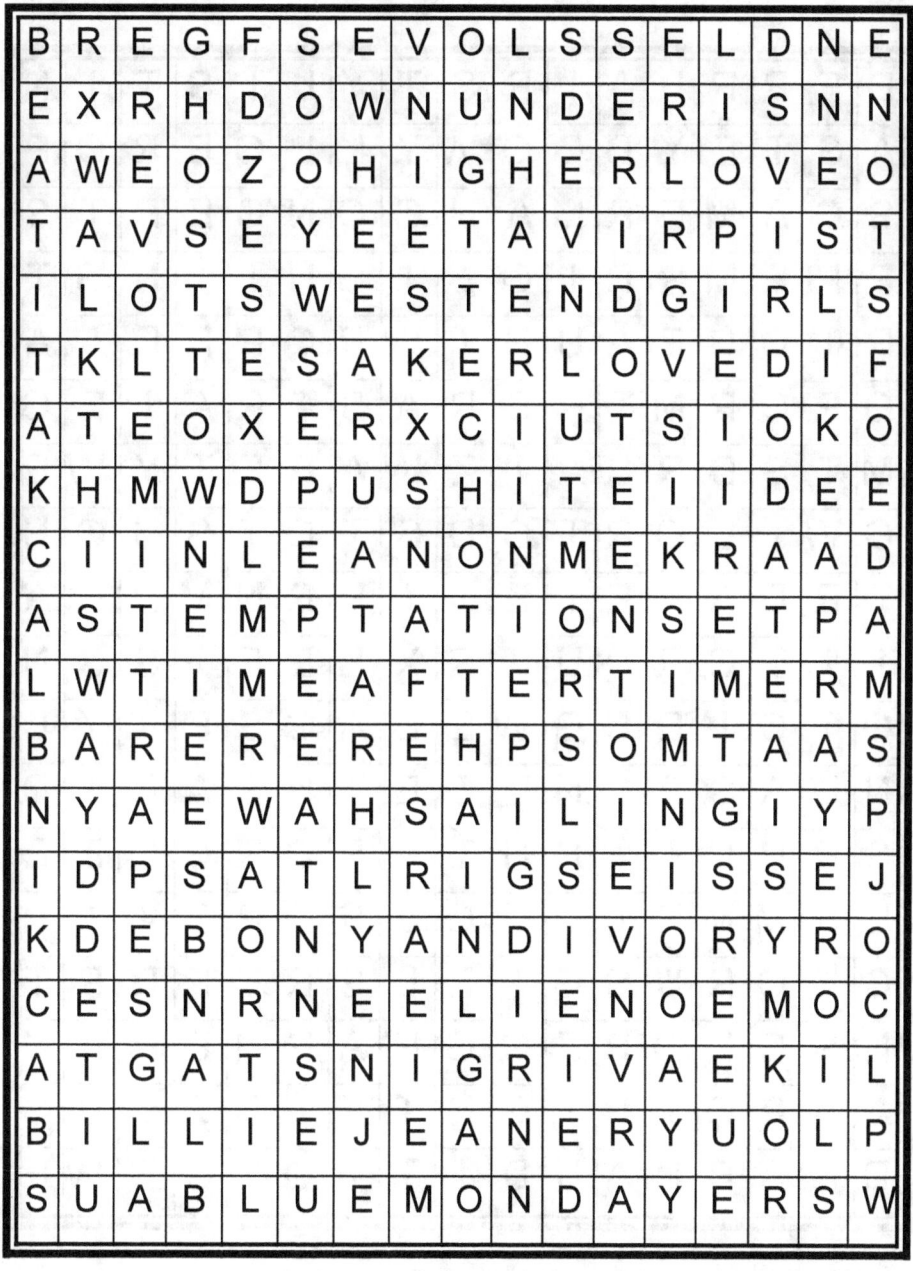

ENTERTAINMENT INDUSTRY

ACTRESS	DIRECTOR	PRODUCER
AUDITIONS	DRUMMER	PROMOTIONS
BAND	FIREWORKS	SCREENWRITER
BOLLYWOOD	FILMSTAR	SCRIPT WRITER
CAMERMAN	GUITAR	SONGWRITER
CHOREOGRAPHER	HAIRSTYLIST	SPOTLIGHT
CHORUS GIRLS	LIGHTING	STAGEHAND
COMPACT DISC	MUSICAL	SUPERSTAR
CONCERTS	PERFORMER	THEATER
DANCE	PRESENTER	VARIETY SHOW

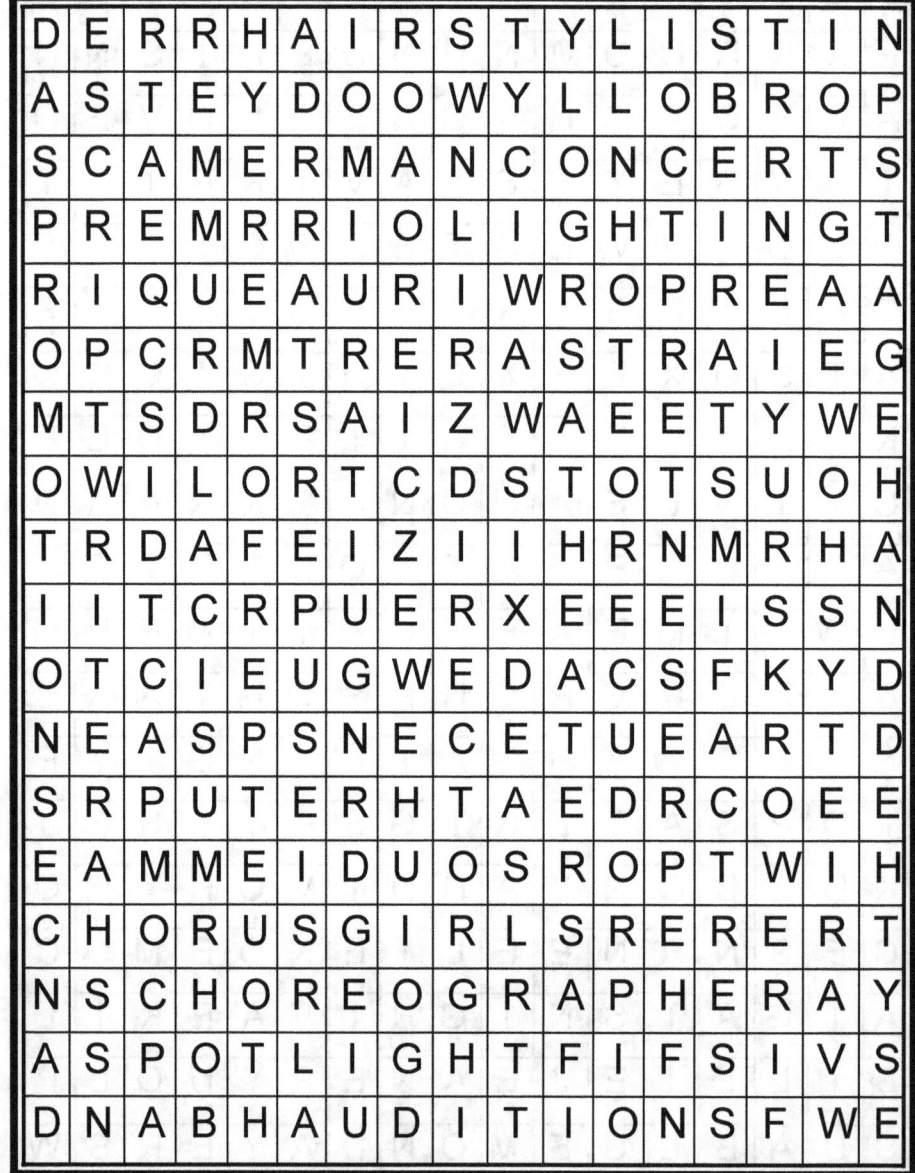

ACTRESSES PRE 2000

MICHELLE WILLIAMS	JULIANNE MOORE
EMMA THOMPSON	SIGOURNEY WEAVER
GLENN CLOSE	SUSAN SARANDON
CATE BLANCHETT	MERYL STREEP
HILARY SWANK	NICOLE KIDMAN
KATE WINSLET	WINONA RYDER
HELEN MIRREN	LAUREN BACALL
VANESSA REDGRAVE	REESE WITHERSPOON
LILI TAYLOR	TONI COLLETTE
NAOMI WATTS	DEBRA WINGER
ASHLEY JUDD	JUDY DAVIS

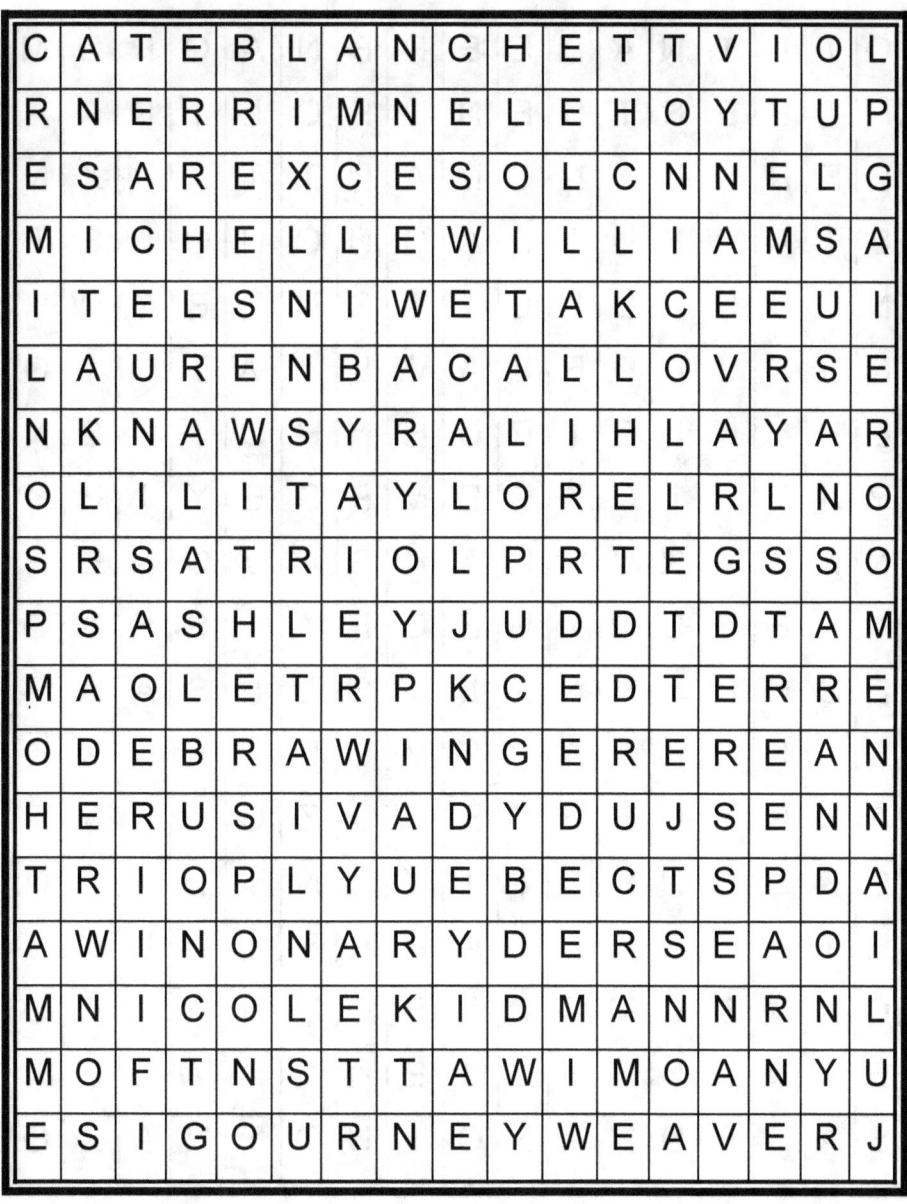

ACTORS PRE 2000

BRAD PITT	SEAN PENN
COLIN FARRELL	JOHN HURT
ERIC BANNA	TOM HANKS
ANTHONY HOPKINS	CLIVE OWEN
ORLANDO BLOOM	WILL SMITH
DENZEL WASHINGTON	PATRICK DEMPSEY
DWAYNE JOHNSON	ANTONIO BANDERAS
SHEMAR MOORE	SIMON BAKER
MATT DAMON	MORGAN FREEMAN
AL PACINO	ROBERT DE NIRO
JUDE LAW	BEN STILLER

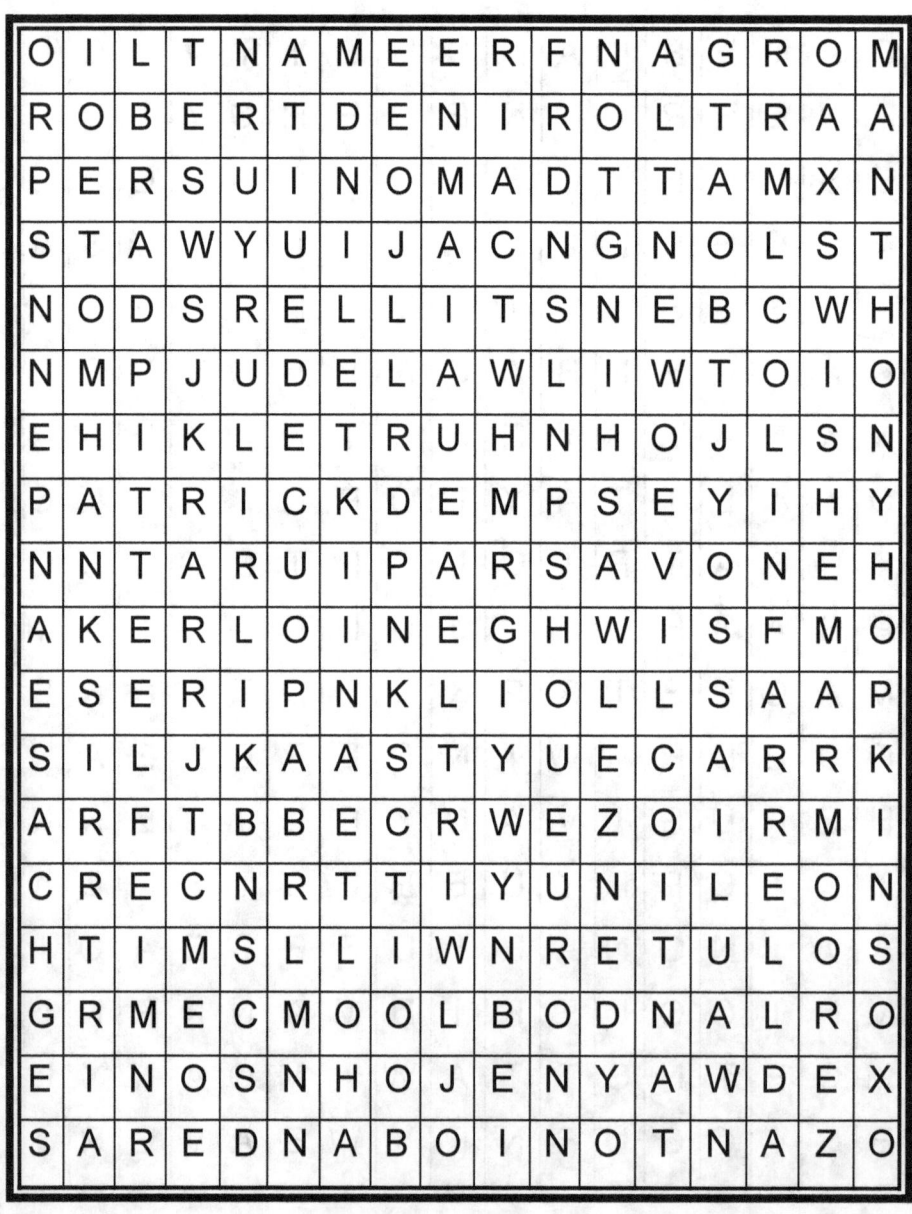

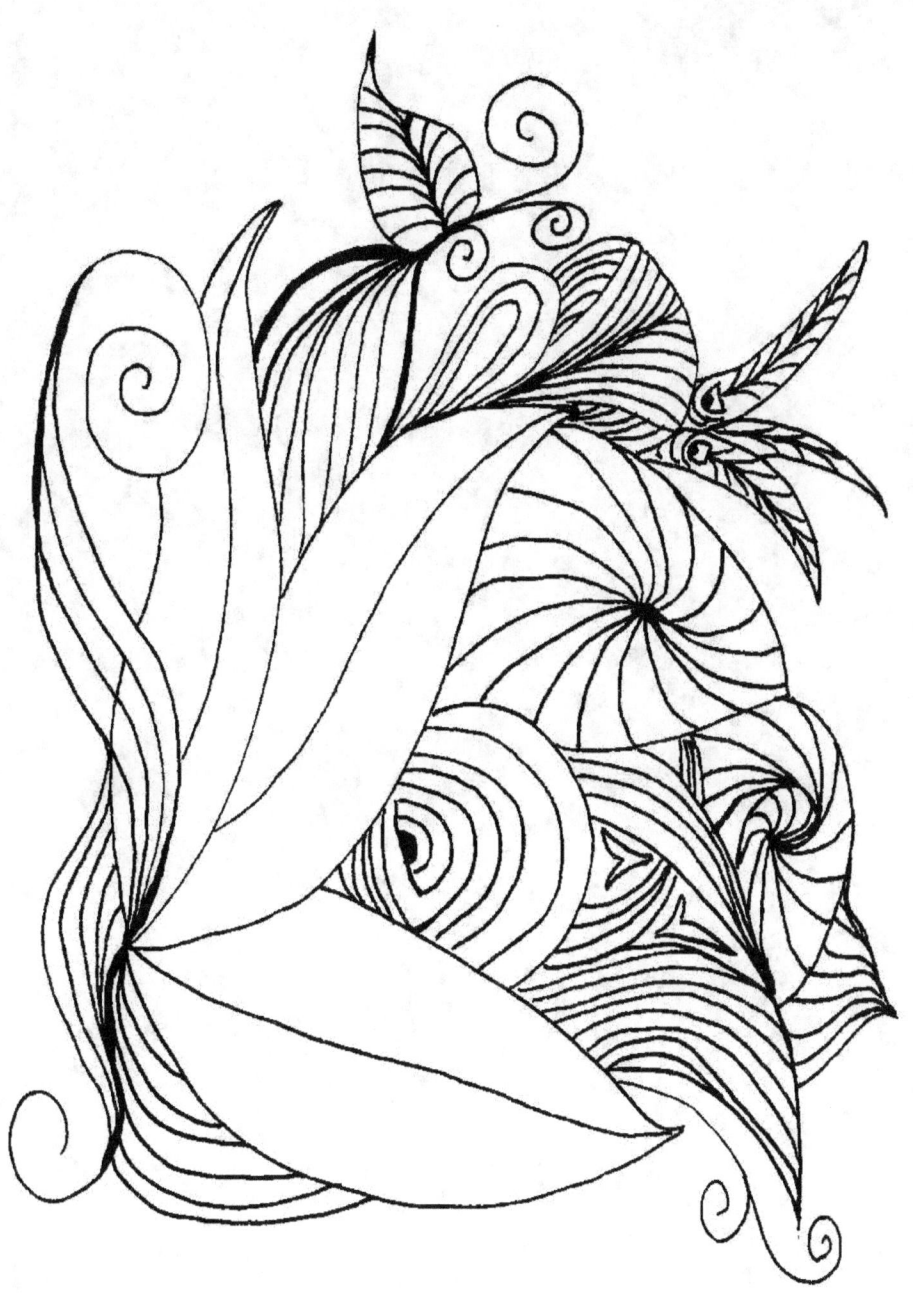

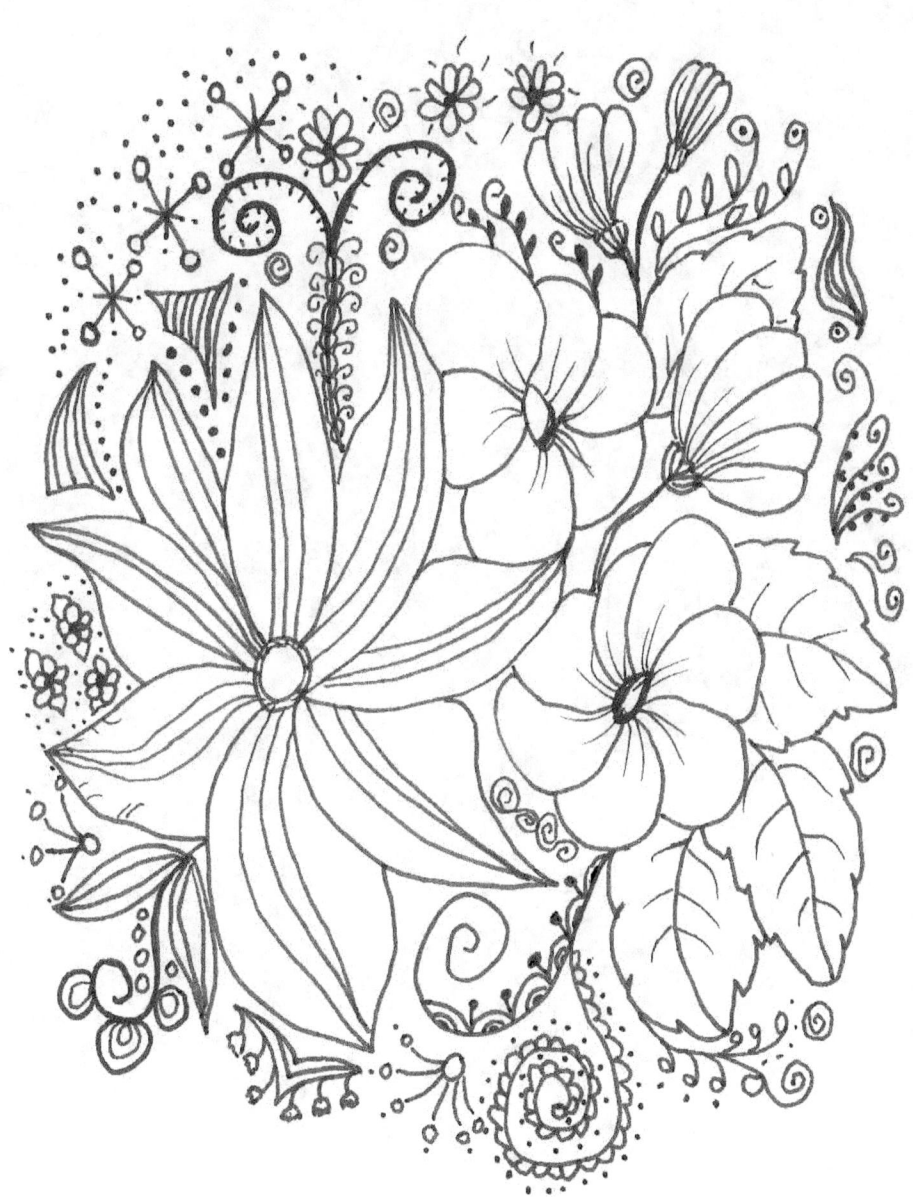

FILMS PRE 2000

THE MATRIX	HOWARDS END	MATILDA
DOGMA	AMERICAN BEAUTY	KAZAAM
SLEEPY HOLLOW	MOULIN ROUGE	BRINK
SISTER ACT	NEVERENDING STORY	ALIENS
DRAGONHEART	CRUEL INTENTIONS	JAWS
IT TAKES TWO	WEST SIDE STORY	SYBIL
PATCH ADAMS	DR ZHIVAGO	THE STING
TITANIC	THE INCREDIBLES	MAGNOLIA

E	E	R	S	E	L	B	I	D	E	R	C	N	I	E	H	T
B	P	S	A	M	O	U	L	I	N	R	O	U	G	E	D	O
E	A	A	D	R	A	G	O	N	H	E	A	R	T	I	N	Y
L	T	R	A	Y	U	G	M	A	T	I	L	D	A	X	E	T
O	C	R	U	E	L	I	N	T	E	N	T	I	O	N	S	U
P	H	O	R	M	A	M	G	O	D	S	W	R	Y	U	D	A
J	A	W	S	R	E	I	O	M	L	O	A	F	M	T	R	E
I	D	T	I	T	A	N	I	C	L	I	S	A	O	R	A	B
T	A	O	P	S	Y	B	I	L	R	I	A	G	L	S	W	N
U	M	S	R	E	R	A	O	T	U	Z	R	H	K	A	O	A
Y	S	A	D	R	Z	H	I	V	A	G	O	O	I	B	H	C
E	W	E	R	N	P	U	T	K	N	I	R	B	T	N	M	I
S	I	O	L	E	W	O	W	T	S	E	K	A	T	T	I	R
N	E	V	E	R	E	N	D	I	N	G	S	T	O	R	Y	E
E	R	L	W	E	R	X	I	R	T	A	M	E	H	T	W	M
I	S	I	S	T	E	R	A	C	T	T	R	A	N	M	O	A
L	S	A	T	Y	R	O	T	S	E	D	I	S	T	S	E	W
A	D	T	H	E	S	T	I	N	G	L	K	E	R	T	R	I

FILMS 2000 ONWARDS

THE PIANIST	CITY OF GOD	KILL BILL
INSIDE JOB	A BEAUTIFUL MIND	MUNICH
THE PRESTIGE	MILLION DOLLAR BABY	GLADIATOR
INSIDE MAN	GAME OF THRONES	CHICAGO
MEMENTO	THE HUNGER GAMES	GONE GIRL
INVICTUS	NIGHTCRAWLER	FURY
THE DEPARTED	FIFTY SHADES OF GREY	ST VINCENT
ELITE SQUAD	MICHAEL CLAYTON	FROZEN

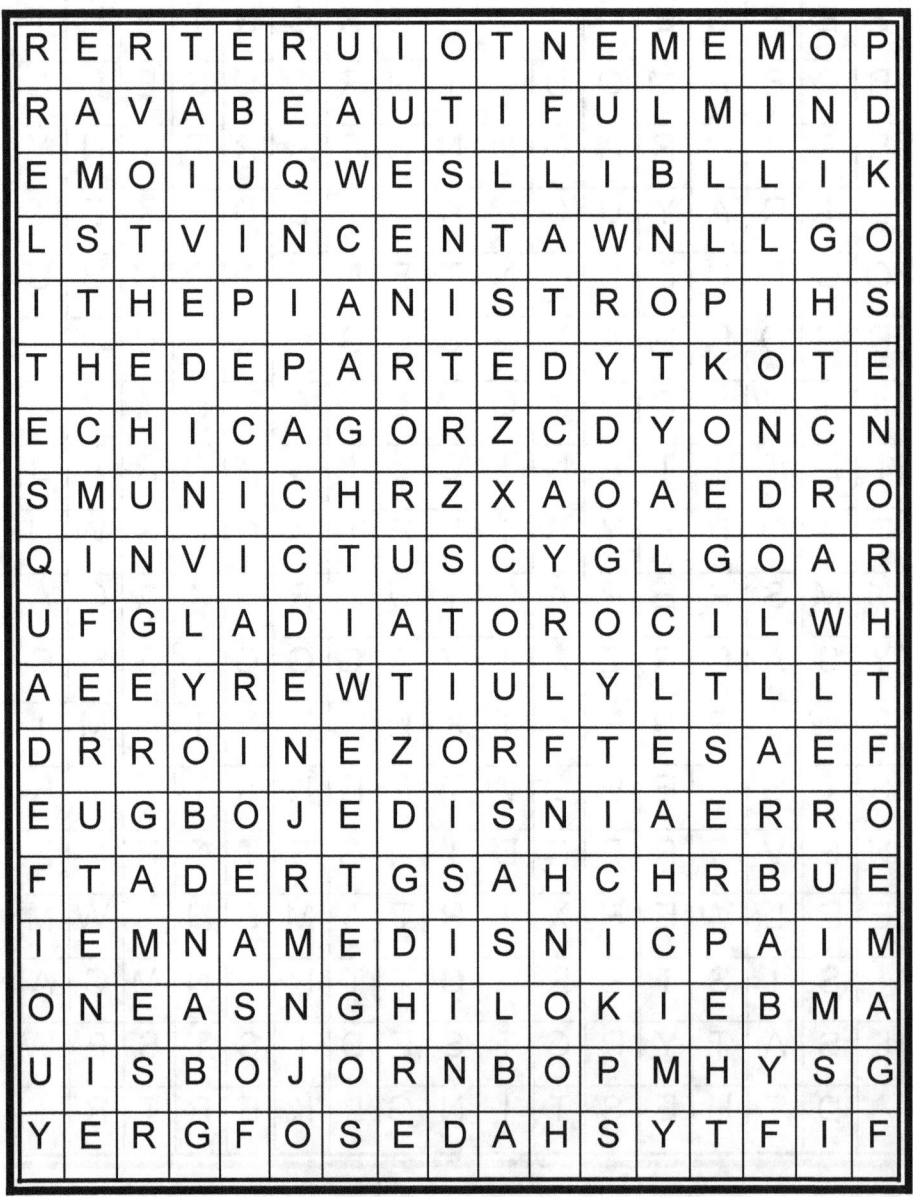

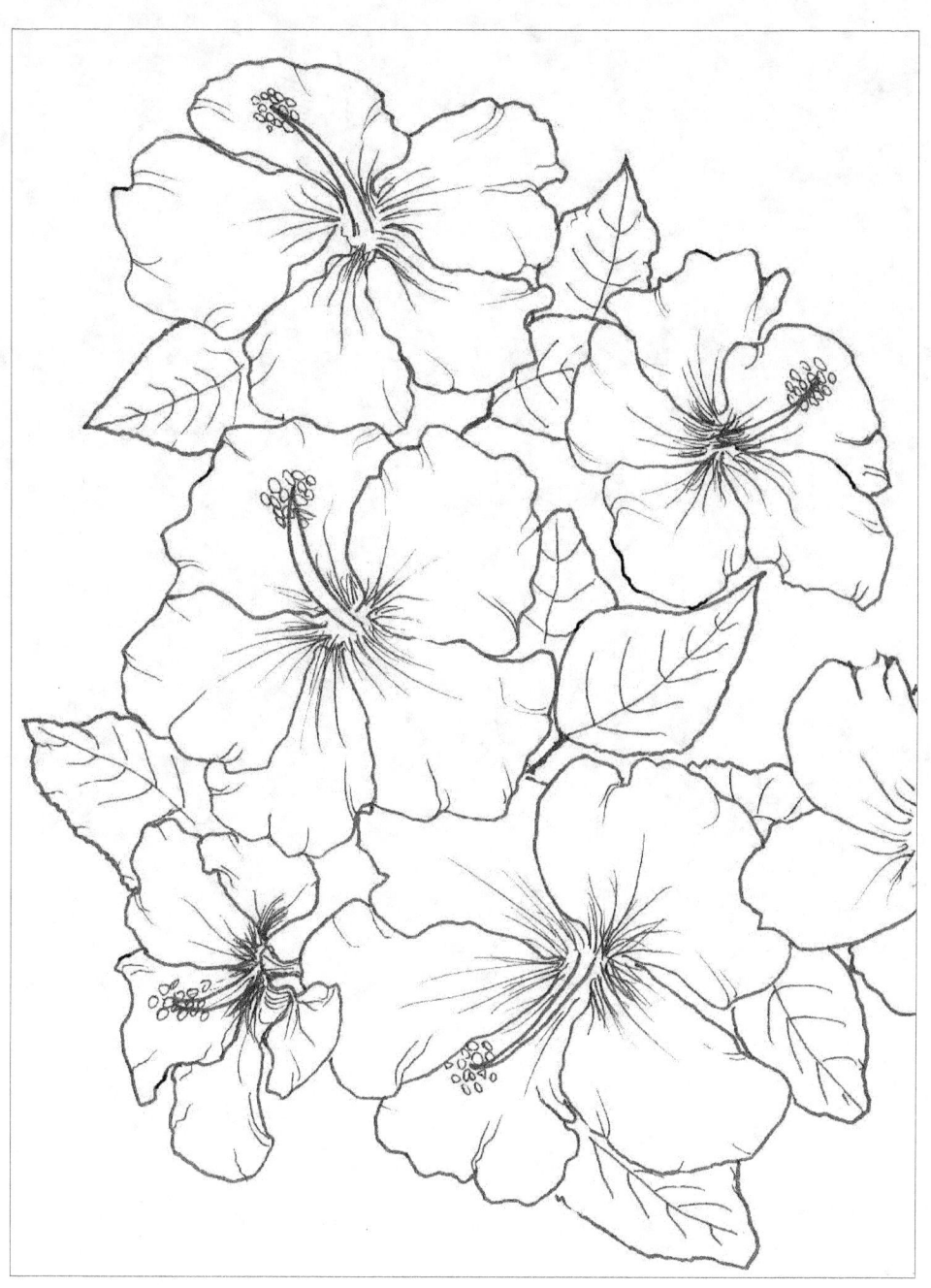

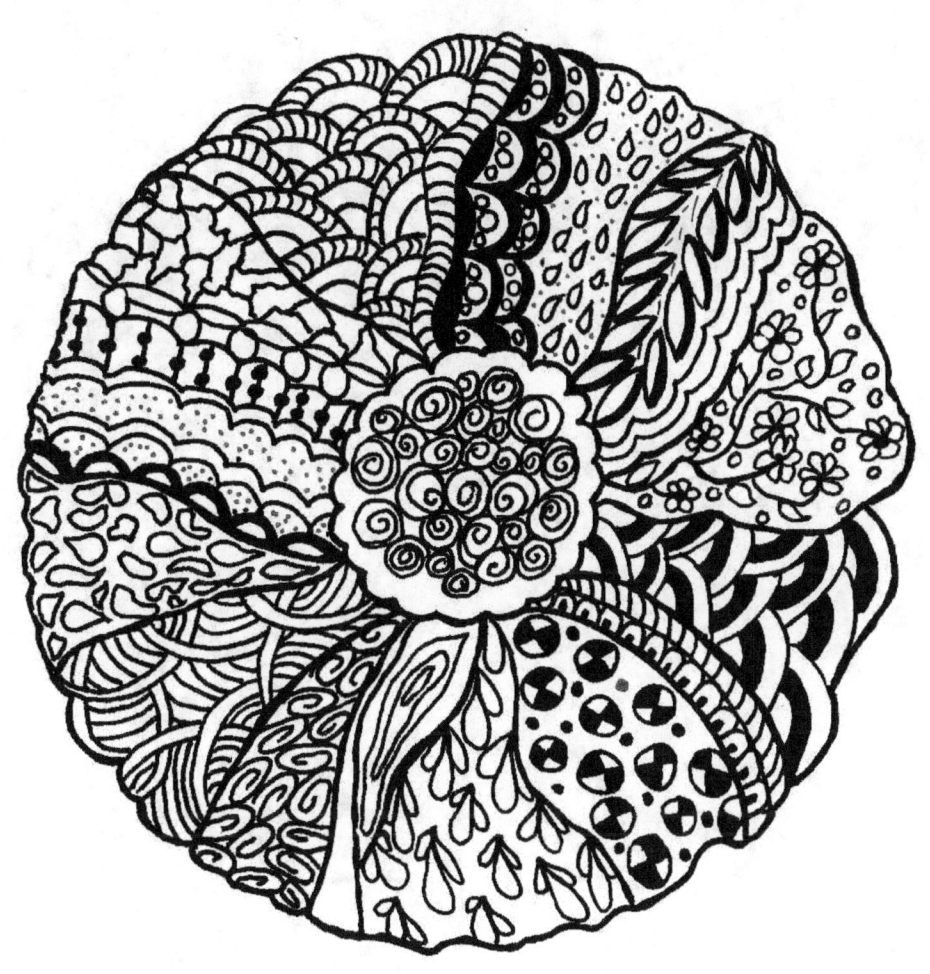

EPIC FILMS

GODZILLA	THE DARK NIGHT	TITANIC
MAN OF STEEL	THE GODFATHER	NOAH
BRAVEHEART	THE LION KING	TROY
STAR WARS	THE PATRIOT	PROMETHEUS
AVATAR	PEARL HARBOR	KILL BILL
GLADIATOR	GANGS OF NEW YORK	GHANDI
SHREK	DEER HUNTER	ROBIN HOOD
MAD MAX	HOFFA	HEAT

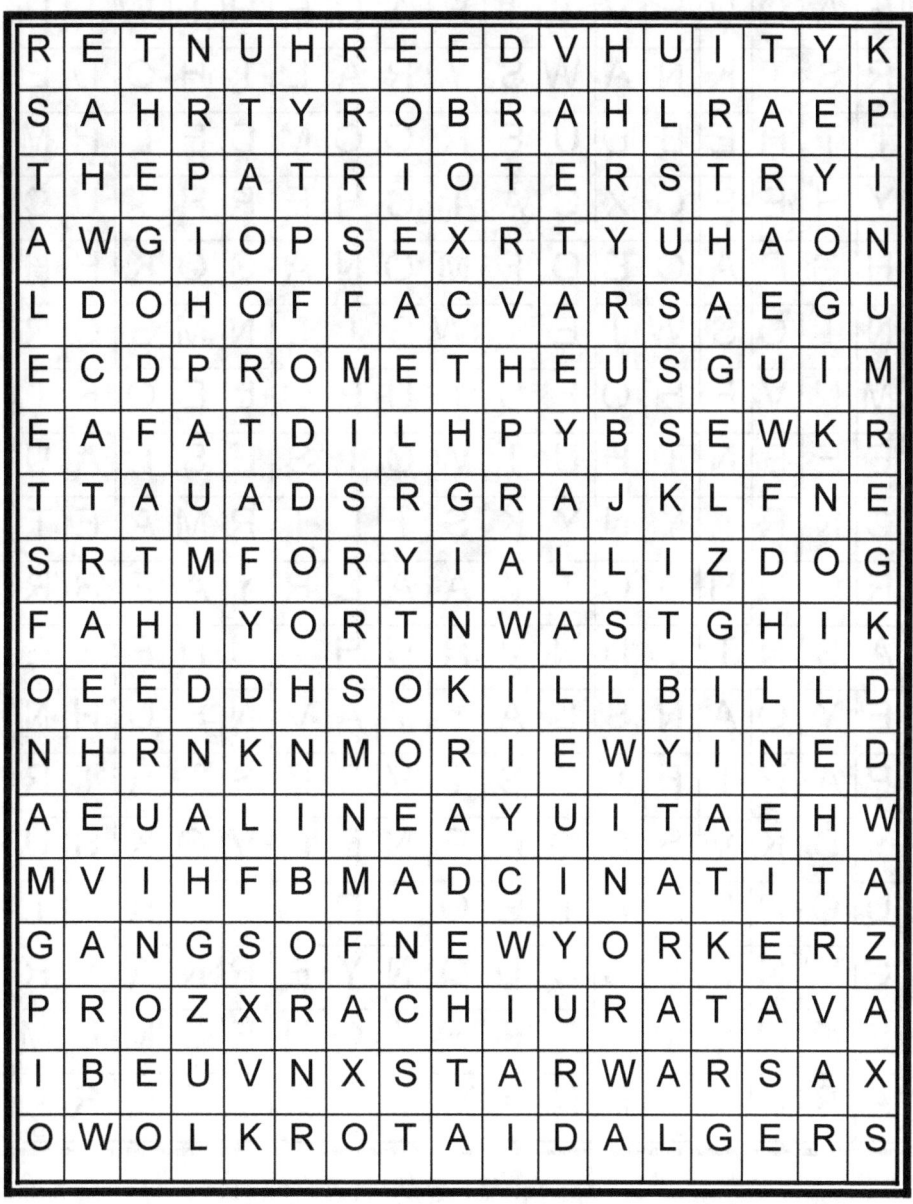

CANNES FILM FESTIVAL

THE ROVER	TWO DAYS ONE NIGHT	FOXCATCHER
LOST RIVER	GRACE OF MONACO	THE CAPTIVE
MR TURNER	THE HOMESMAN	THE SEARCH
LEVIATHAN	THE BLUE ROOM	JOHN CUSACK
THE ROVER	THE SALVATION	STEVE CARELL
GUY PEARCE	RYAN REYNOLDS	MARK RUFFALO
BILL HADER	TOMMY LEE JONES	HILARY SWANK

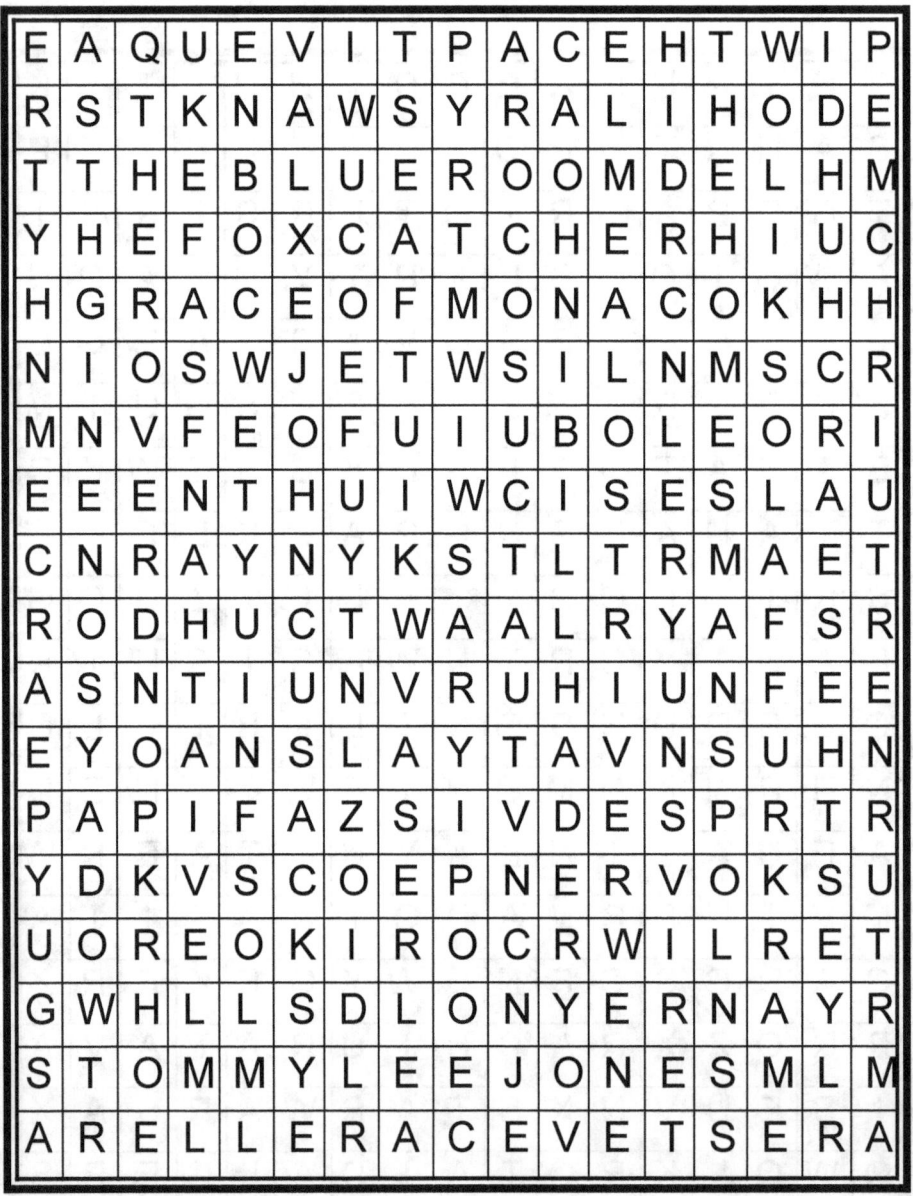

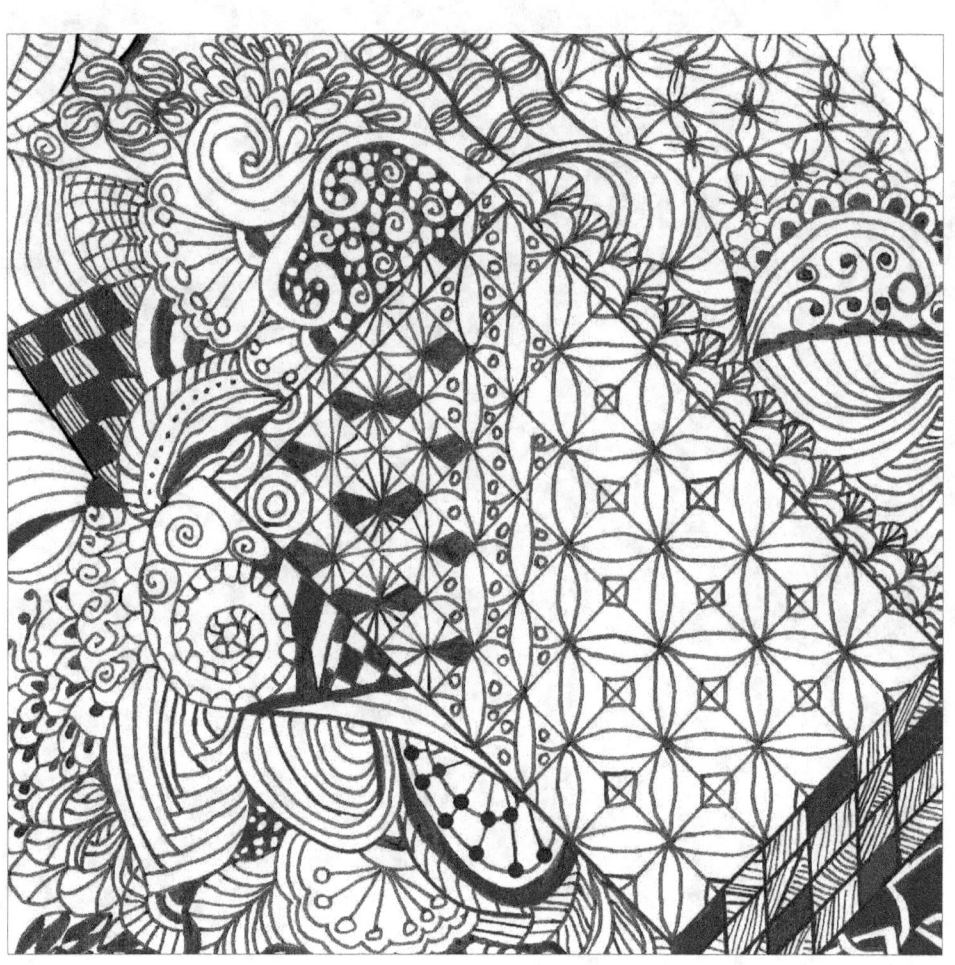

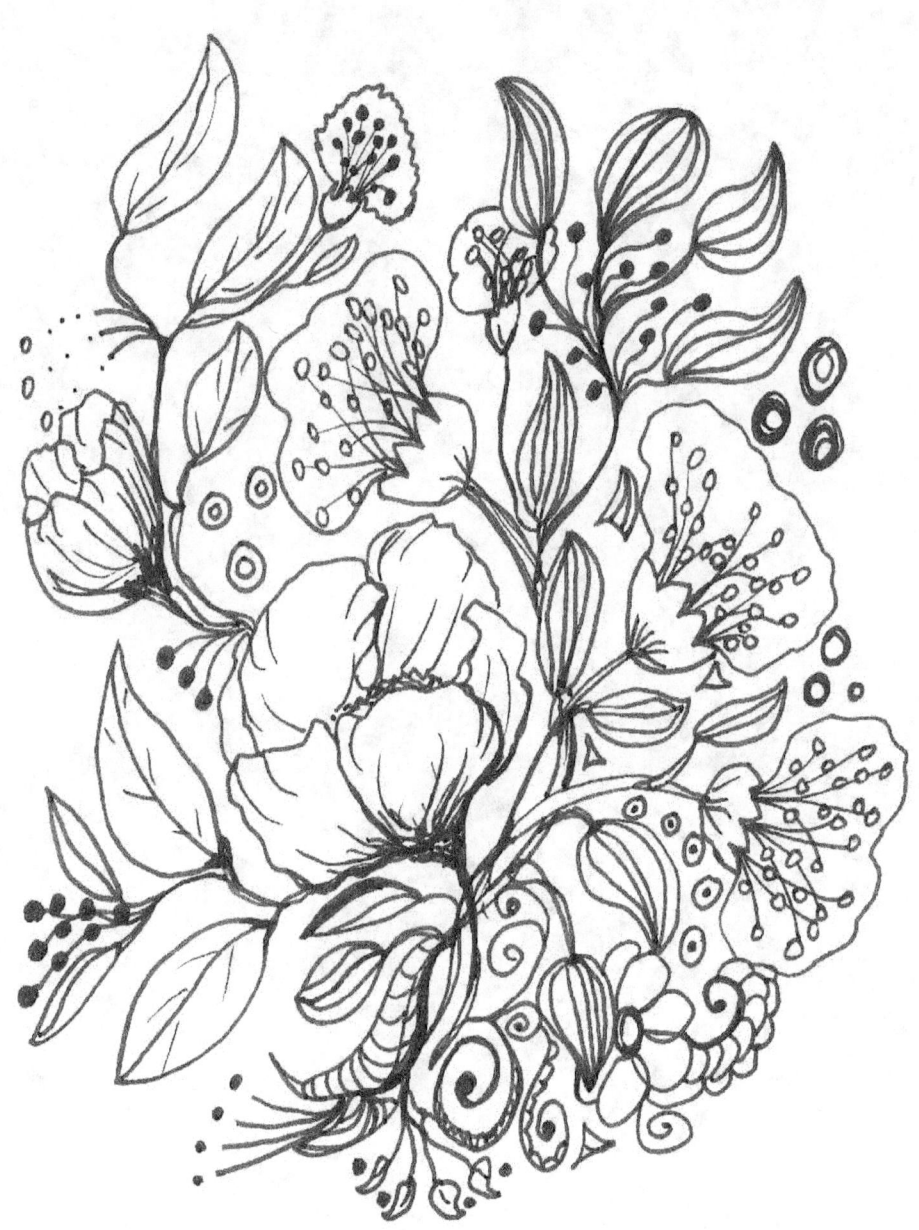

SEWING MATERIALS

INTERFACE	ONE INCH ELASTIC	DOME RIVETS
FAUX FUR	SEWING NOTIONS	VEST BUCKLE
MATTE TULLE	NEEDLES AND YARN	SEWING BOX
ORGANSA	SEASONAL FABRIC	SEWON STUD
POLYESTER	BOUTIQUE SNAP PLIERS	ADHESIVES
THIMBLE	FLOWER BUTTONS	GROSGRAIN
SCISSORS	SWIVEL SNAP HOOKS	SNAP FASTENER
FELT SQUARE	QUILTING FABRIC	CORD STOPPER

```
V Q U I L T I N G F A B R I C U S
H R E N E T S A F P A N S T R A S
N I O U F A U X F U R A R Y S G E
J U F E L T S Q U A R E E X W J W
K E A X O B G N I W E S I M I B I
N D S E W O N S T U D G L A V C N
R A D H E S I V E S B R P T E I G
A S Z O R G A N S A C O P T L T N
Y C I R B A F L A N O S A E S S O
D I F H U F S A E O R G N T N A T
N S B N T N E E L P D R S U A L I
A S N I T U V C K O S A E L P E O
S O U S O I N A C L T I U L H H N
E R I V N O U F U Y O N Q E O C S
L S O I S Z I R B E P F I S O N D
D O M E R I V E T S P N T V K I B
E E L B M I H T S T E I U U S E I
E I R Y U S O N E E R O O I F N R
N O E R T Y U I V R M N B O P O V
```

SEWING

PIN CUSHION COTTON BOX BALL POINT PINS HOOK AND EYE CREWEL NEEDLES BUTTONS CUTTING MAT IRONON PATCH	WHITE FASTENERS BUCKLES GRIPPER SNAP SUSPENDER CLIPS ALL PURPOSE THREAD CRYSTAL REFLECTIVE TAPE ANIMAL PRINT	PATTERNS CUTOUTS NEEDLES COTTON SAFETY PINS BIAS BINDING LIQUID DYE MAXI PIPING

C	S	U	S	P	E	N	D	E	R	C	L	I	P	S	R	H
D	W	H	I	T	E	F	A	S	T	E	N	E	R	S	I	O
A	A	C	S	Y	I	G	N	I	P	I	P	I	X	A	M	S
E	B	N	E	P	A	T	E	V	I	T	C	E	L	F	E	R
R	A	I	L	I	Q	U	I	D	D	Y	E	Y	U	E	R	T
H	L	O	D	F	W	J	T	A	M	G	N	I	T	T	U	C
T	L	H	E	Y	E	D	N	A	K	O	O	H	B	Y	H	O
E	P	C	E	C	R	Y	S	T	A	L	S	S	I	P	I	T
S	O	T	N	S	S	W	I	O	S	L	Y	E	A	I	S	T
O	I	A	L	T	R	B	N	N	I	O	P	L	S	N	N	O
P	N	P	W	U	S	C	O	T	T	O	N	K	B	S	R	N
R	T	N	E	O	A	T	T	B	N	U	O	C	I	F	E	B
U	P	O	R	T	T	E	U	I	N	I	O	U	N	B	T	O
P	I	N	C	U	S	H	I	O	N	S	R	B	D	P	T	X
L	N	O	B	C	T	N	I	R	P	L	A	M	I	N	A	T
L	S	R	W	E	I	L	S	E	L	D	E	E	N	A	P	R
A	D	I	P	A	N	S	R	E	P	P	I	R	G	D	Z	F

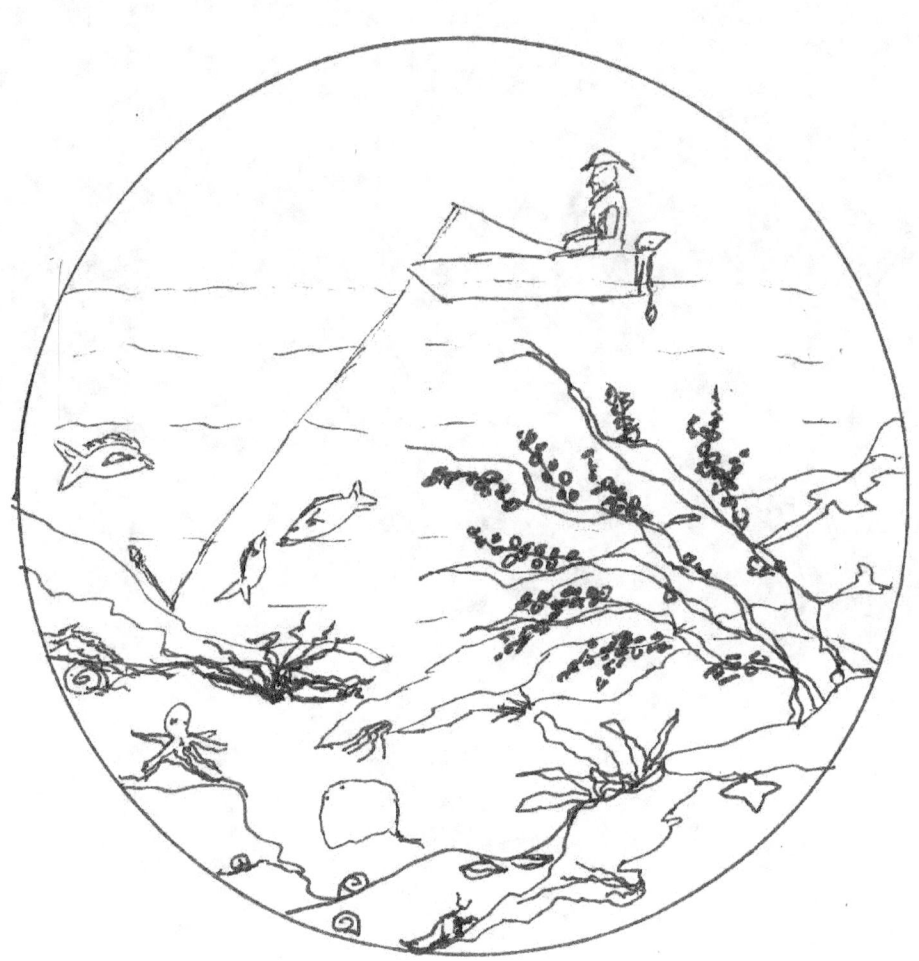

HANDIWORK

SEWING CABINET	PATTERN CUTTERS	STYLING
STORAGE BOX	CUTTING TOOLS	FABRICS
FASHION ITEMS	SEWING MACHINE	NOTIONS
SEWING CLUB	KNITTING MACHINE	CUTTING DIE
KIDS CLOTHING	QUILTING DESIGNS	DRESSMAKE
NIGHTWEAR	PURSES AND BAGS	EMBROIDERY
BED LINEN	DOLLS DRESS	WEDDING GOWN

R	S	E	W	I	N	G	C	A	B	I	N	E	T	D	B	M
A	F	A	S	H	I	O	N	I	T	E	M	S	V	N	F	X
S	W	T	E	R	G	N	I	H	T	O	L	C	S	D	I	K
G	E	U	W	E	I	D	G	N	I	T	T	U	C	Z	V	O
A	D	N	I	O	P	I	O	R	A	E	W	T	H	G	I	N
B	D	S	N	G	I	S	E	D	G	N	I	T	L	I	U	Q
D	I	E	G	S	A	C	G	A	X	E	E	I	S	A	E	B
N	N	D	M	A	E	I	N	R	O	R	R	N	R	S	M	U
A	G	G	A	N	K	R	I	T	B	F	V	G	Y	N	B	L
S	G	U	C	E	A	B	L	Y	E	C	Y	T	U	O	R	C
E	O	P	H	N	M	A	Y	U	G	E	U	O	I	I	O	G
S	W	O	I	I	S	F	T	I	A	U	I	O	M	T	I	N
R	N	I	N	L	S	S	S	E	R	D	S	L	L	O	D	I
U	G	M	E	D	E	A	S	R	O	E	T	S	E	N	E	W
P	A	T	T	E	R	N	C	U	T	T	E	R	S	A	R	E
J	K	L	O	B	D	R	E	I	S	O	P	K	L	R	Y	S
R	E	N	I	H	C	A	M	G	N	I	T	T	I	N	K	A

CALLIGRAPHY

TECHNIQUES	INSTRUMENTS	FONT DESIGN
PARCHMENT	BROAD TIP	VISUAL ART
LIGHT BOXES	WEDDING CARDS	WRITING
LETTERING	TESTIMONIALS	DOCUMENTS
RHONDE	BIRTH CERTIFICATES	CHARTERS
COULEE	GRAPHIC DESIGN	TYPEFACE
BASTARDA	CALLIGRAPHY PEN	VELLUM
STROKE ORDER	GEOMETRICAL	INK BRUSH

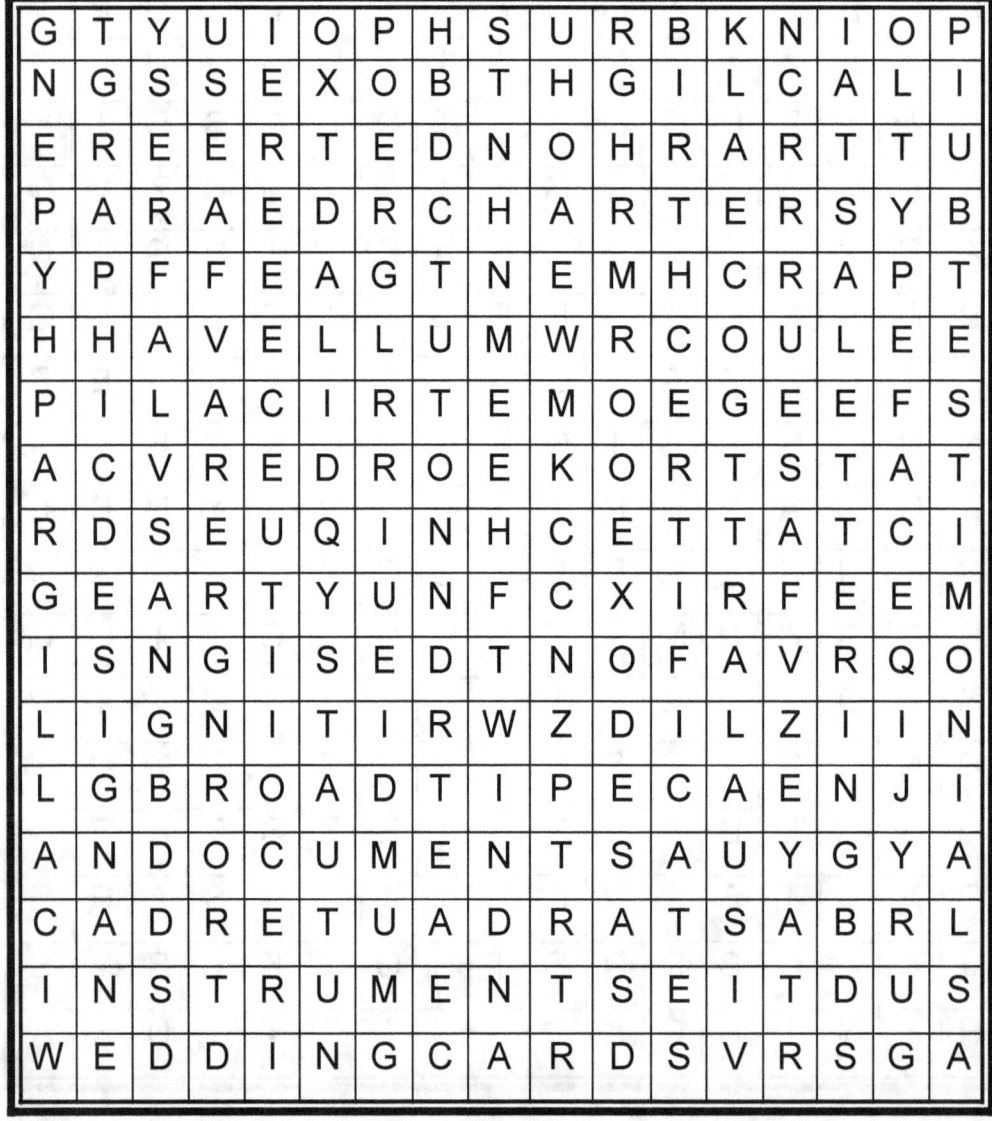

WRITING

BISAC CODES	PENMANSHIP	FICTION
POETRY	FEATURE STORIES	NON FICTION
NOVELS	COMEDY	BIOGRAPHIES
STRUCTURE	SCREENWRITING	JOURNALISM
EDITING	PLAYWRITING	ACADEMIC
FIRST BOOK	IDEA GENERATING	TECHNICAL
BOOK GENRE	CREATIVE WRITING	PROFESSIONAL
CHARACTERS	CRITICAL ANALYSIS	CHALLENGING

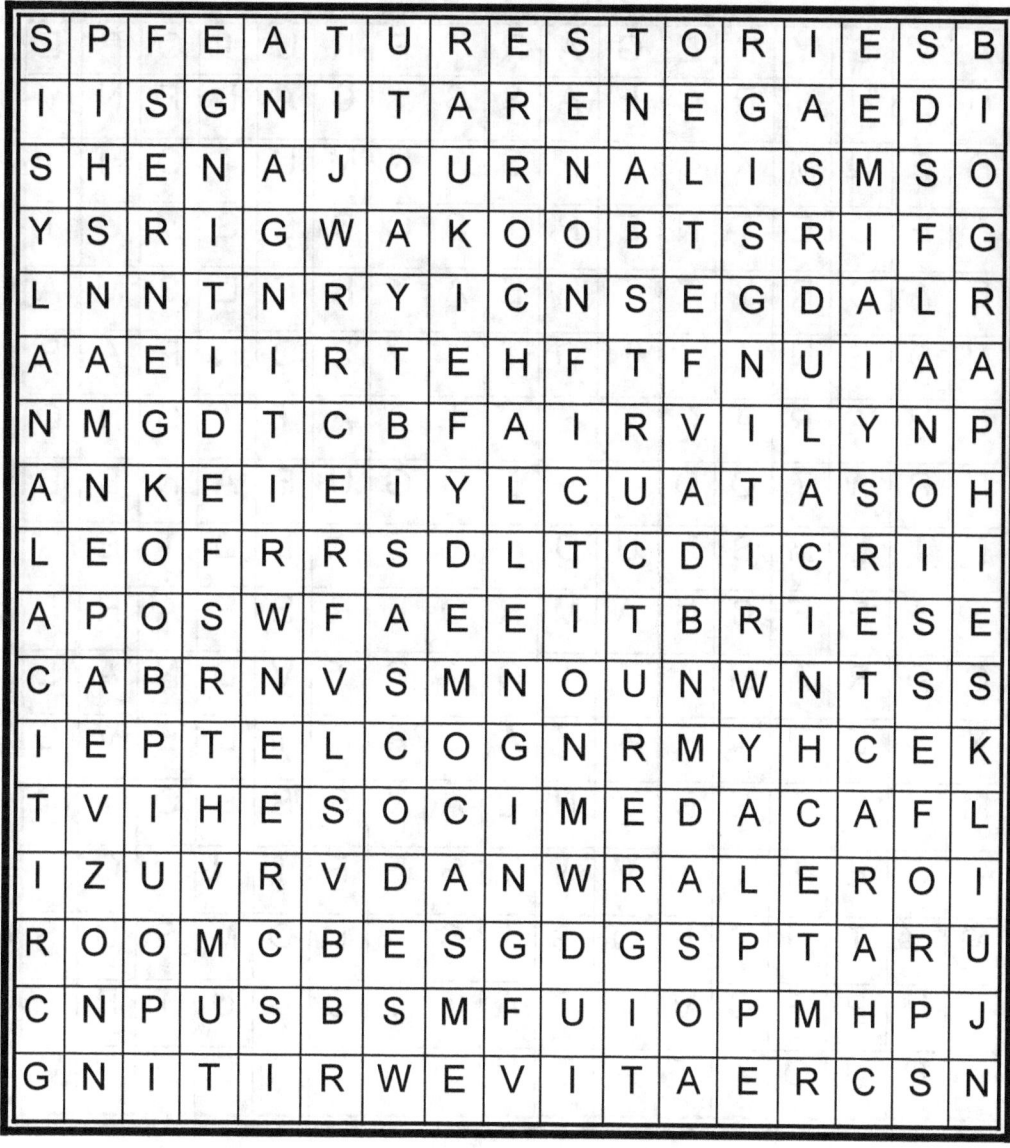

DRAMA

DIALOGUE WRITERS TELEVISION IMPROVISATION SPONTANEOUS FESTIVITIES EPISODES MYSTERY PLAYS	PERFORMANCE REPRESENTATION AUDIENCE COLLABORATIVE DRAMATIC ART HUMAN BEHAVIOUR CHARACTERISATION PLAYWRITES	COMEDY TRAGEDY CLASSICAL THEATRE THEORY FILM STUDIES DANCE MYTHOLOGICAL

```
A A S Y D E G A R T F R U I O P E
U D H J R C L A S S I C A L F N V
D F N M K O I R S G N M U I O H I
I E D E T N E P I S O D E S M U T
E A C R Y T T H E A T R E E S M A
N D G N I J I O T J V Z O R P A R
C H A R A C T E R I S A T I O N O
E R W T O D I A L O G U E A N B B
F I L M S T U D I E S A L D T E A
S A E E C N A M R O F R E P A H L
C D R A M A T I C A R T V D N A L
Y S E T I R W Y A L P D I D E V O
M Y S T E R Y P L A Y S S B O I C
X S E I T I V I T S E F I N U O A
M Y T H O L O G I C A L O M S U S
I M P R O V I S A T I O N U T R E
X O N O I T A T N E S E R P E R W
```

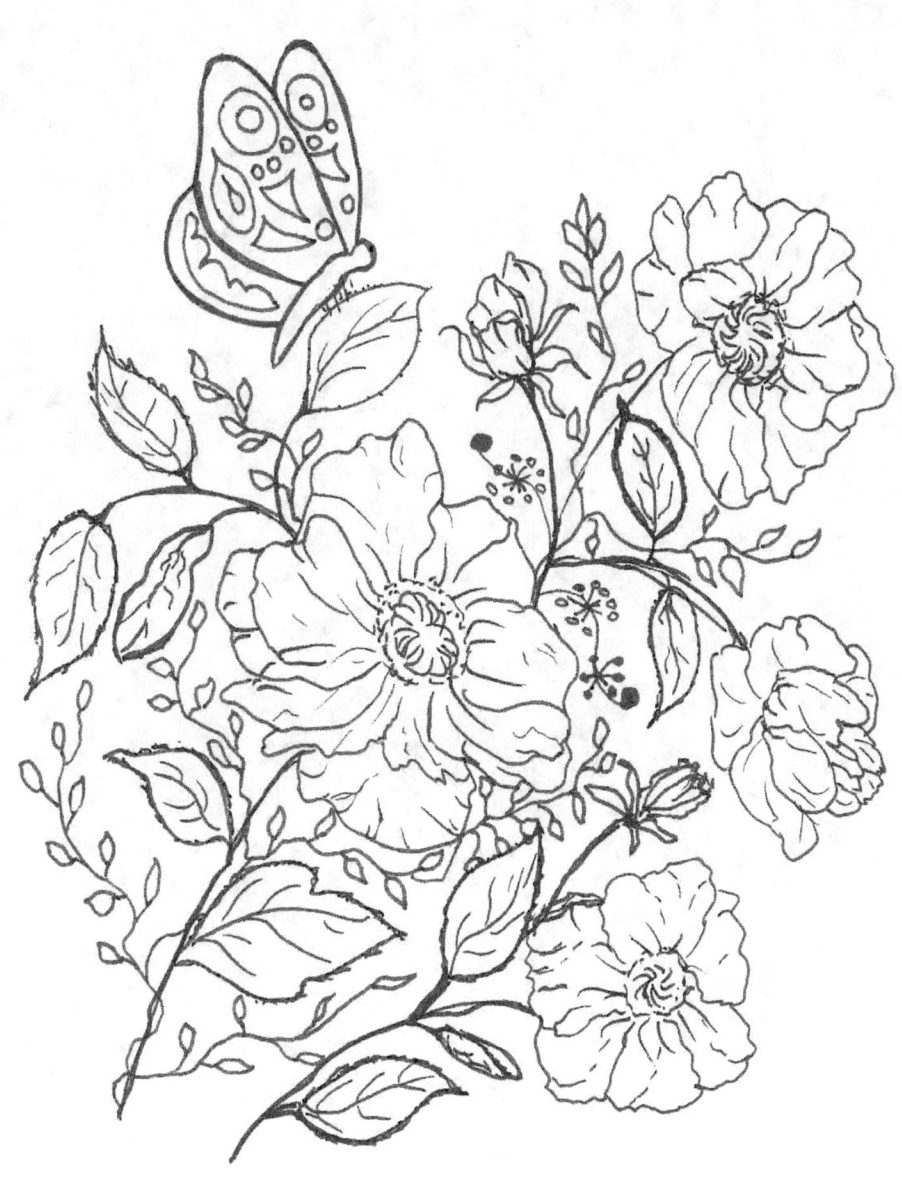

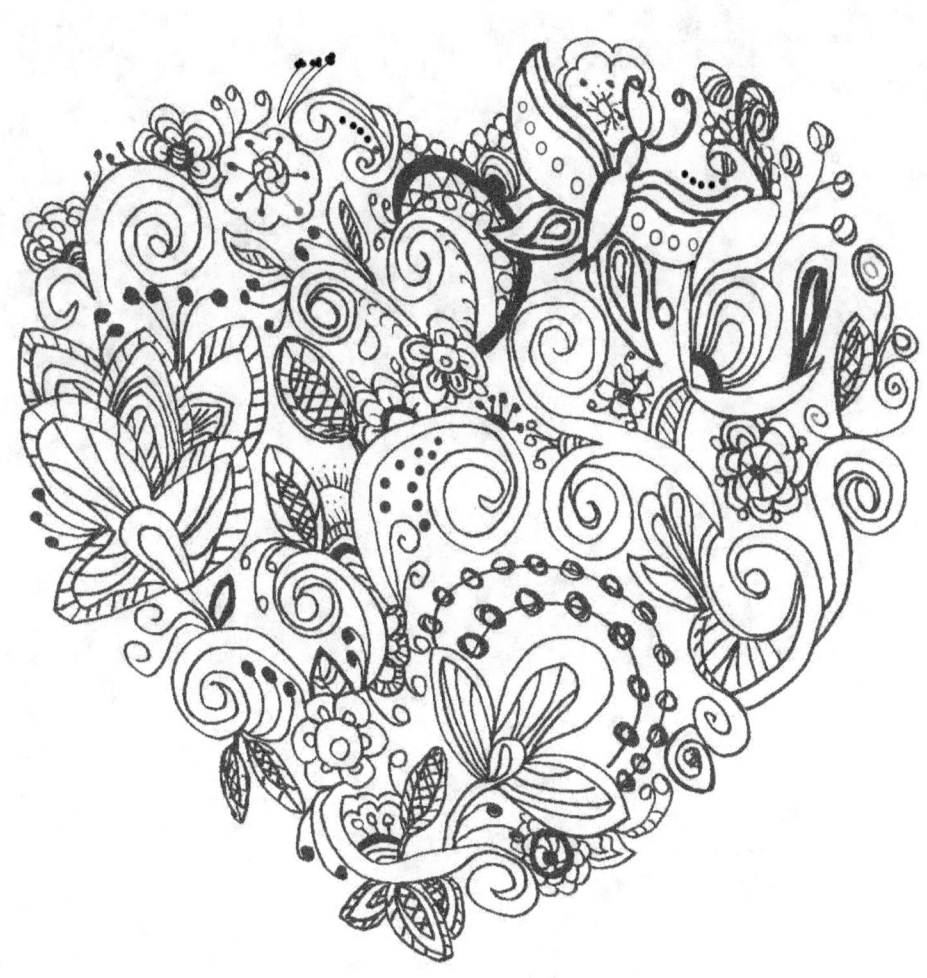

DANCE

CORPS DE BALLET RAVE CULTURE FREE DANCE MUSIC GENRES SYNCHRONOUS PAS DE DEUX ROCK AND ROLL DANCE NOTATION	ACADEMY COMMUNICATION BEHAVIOUR PATTERNS BODY MOVEMENT RHYTHMICAL IMPROVISED STEPS CHOREOGRAPHY MODERN DANCE	THEATRICAL CEREMONIAL MUSICAL BALLET TAP DANCE TRADITIONAL COMPETITIVE PRODUCTIONS

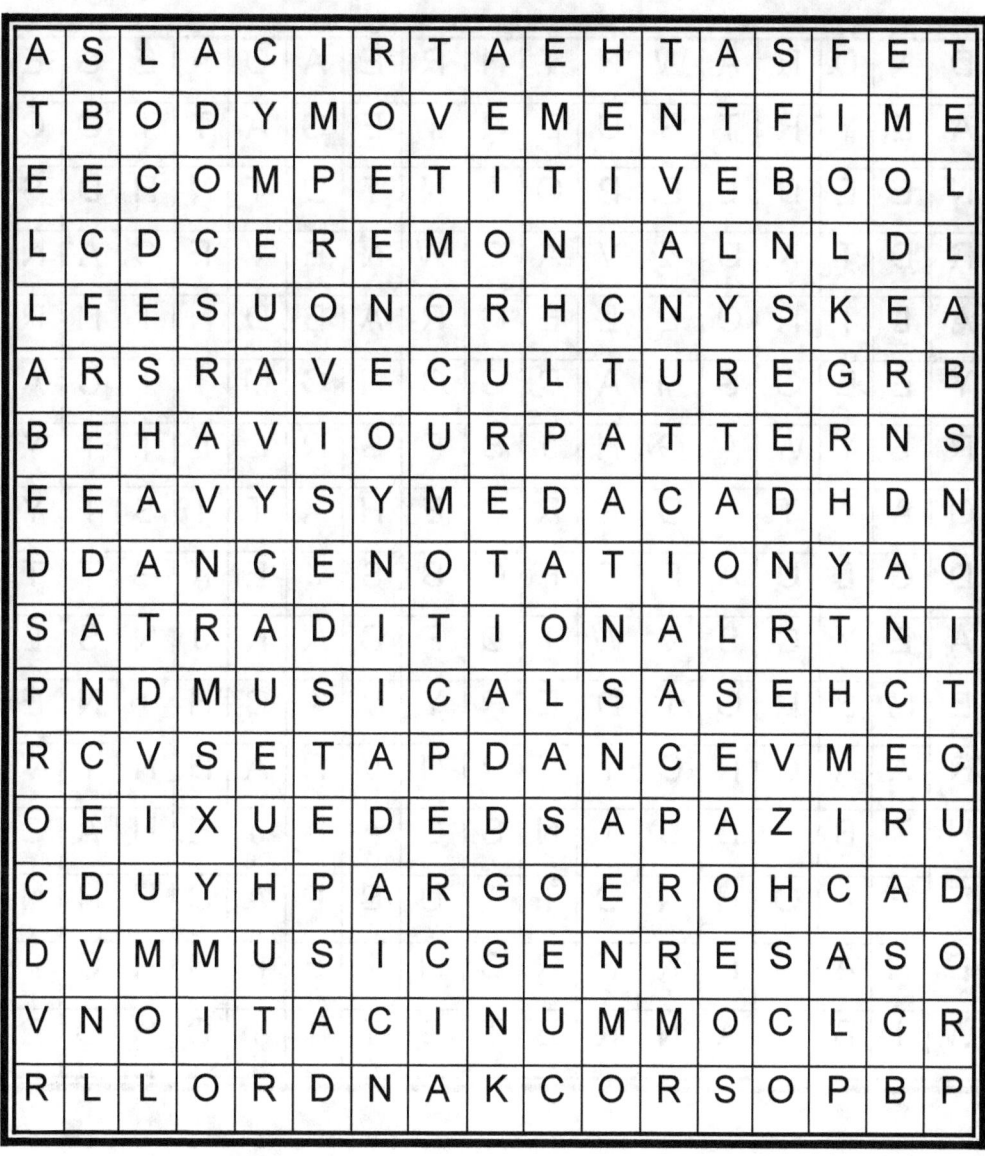

EMBROIDERY

HANDKERCHIEFS	THREAD OR YARN	BOBBIN
COVERS	BLANKET STITCH	JACKETS
CREWEL	RUNNING STITCH	BUTTONHOLE
BODICES	EMBROIDERY MACHINE	CHAIN STITCH
BABY LAYETTE	COTTAGE INDUSTRY	EVEN WEAVE
NEEDLEPOINT	DRAWN THREAD	CUTWORK
MONOGRAMS	NEEDLELACE	BARGELLO
PARANJA ROBE	NOVELTY YARNS	LINEN

```
D N D R A W N T H R E A D A E G E
A E Y R T S U D N I E G A T T O C
N E E D L E P O I N T D T N H D S
R D T K D E V A E W N E V E C A N
A L T R O L L E G R A B D N T H R
Y E E O S M A R G O N O M I I C A
R L Y W A G H J S F S R S L T T Y
O A A T L D F R G E H A T I S I Y
D C L U A E E F C S S J E K G T T
A E Y C S V W I D F D N K J N S L
E M B R O I D E R Y M A C H I N E
R A A C R O T Y R U V R A H N I V
H T B O B B I N S C A A J E N A O
T E L O H N O T T U B P A D U H N
E H A N D K E R C H I E F S R C F
W I B L A N K E T S T I T C H O R
```

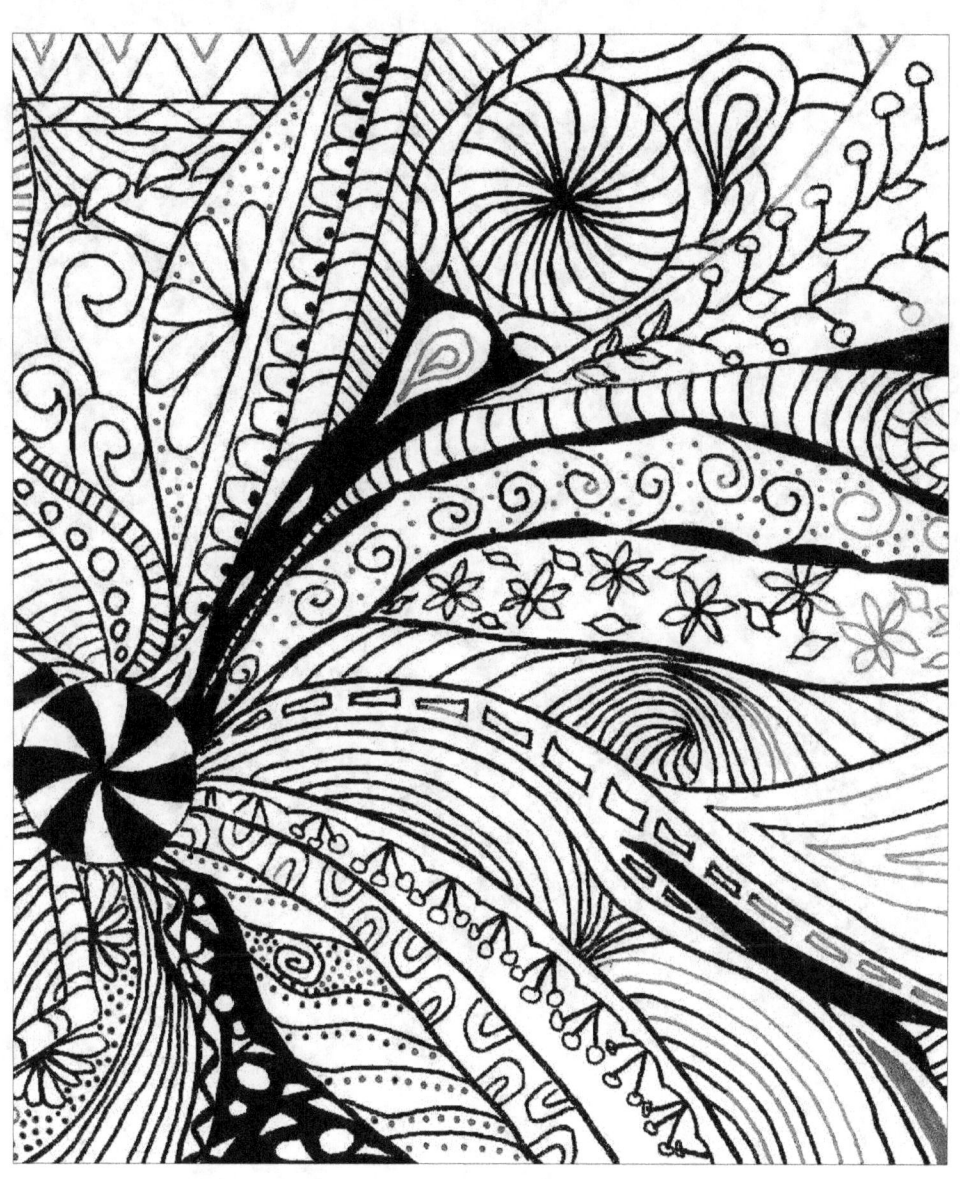

QUILTING

ELEGANCE	PATTERN VARIETY	LONGARM
EMBROIDERY	SEWING MACHINES	FURNISHINGS
DIAMOND	HAND STITCHING	CLOTHING
SEWN SQUARES	RUNNING STITCH	BEDSPREADS
SQUARE KNOTS	TRADITIONAL DESIGN	COT COVERS
CONTEMPORARY	QUILTING NEEDLES	TEMPLATES
MEASUREMENTS	HOOPS AND FRAMES	PINWHEEL
FOCUS FABRIC	CUTTERS AND BOARDS	ROTARY MAT

S	S	E	N	I	H	C	A	M	G	N	I	W	E	S	O	P
G	E	R	G	Z	S	E	R	A	U	Q	S	N	W	E	S	I
N	G	N	I	H	C	T	I	T	S	D	N	A	H	T	D	S
I	E	A	S	Q	U	A	R	E	K	N	O	T	S	A	R	E
H	V	M	E	M	B	R	O	I	D	E	R	Y	I	L	A	L
S	T	R	D	O	S	R	E	V	O	C	T	O	C	P	O	D
I	Y	A	L	C	L	O	T	H	I	N	G	E	O	M	B	E
N	B	G	A	L	E	E	H	W	N	I	P	D	N	E	D	E
R	U	N	N	I	N	G	S	T	I	T	C	H	T	T	N	N
U	H	O	O	P	S	A	N	D	F	R	A	M	E	S	A	G
F	N	L	I	E	L	E	G	A	N	C	E	S	M	D	S	N
D	M	F	T	A	E	M	B	H	U	O	I	D	P	N	R	I
V	E	C	I	R	B	A	F	S	U	C	O	F	O	O	E	T
A	B	E	D	S	P	R	E	A	D	S	A	D	R	M	T	L
Q	M	E	A	S	U	R	E	M	E	N	T	S	A	A	T	I
S	A	U	R	O	T	A	R	Y	M	A	T	D	R	I	U	U
P	A	T	T	E	R	N	V	A	R	I	E	T	Y	D	C	Q

DOLL MAKING

CELEBRITY DOLL	MODEL OF HUMAN	PORCELAIN
DOLLHOUSES	RELIGIOUS RITUALS	PLASTIC
BALLERINA	PLAYTHINGS	RAG DOLLS
STUFFED TOYS	FERTILITY DOLL	GLASS EYES
SUPERHEROES	LAYERED TEXTURES	LEATHER
COLLECTIBLES	MATRYOSHKA DOLLS	MOHAIR
POLYMER CLAY	SYNTHETIC RESINS	TWEEZERS
FACE SCULPTING	POLYURETHANE	CLAY MOULD

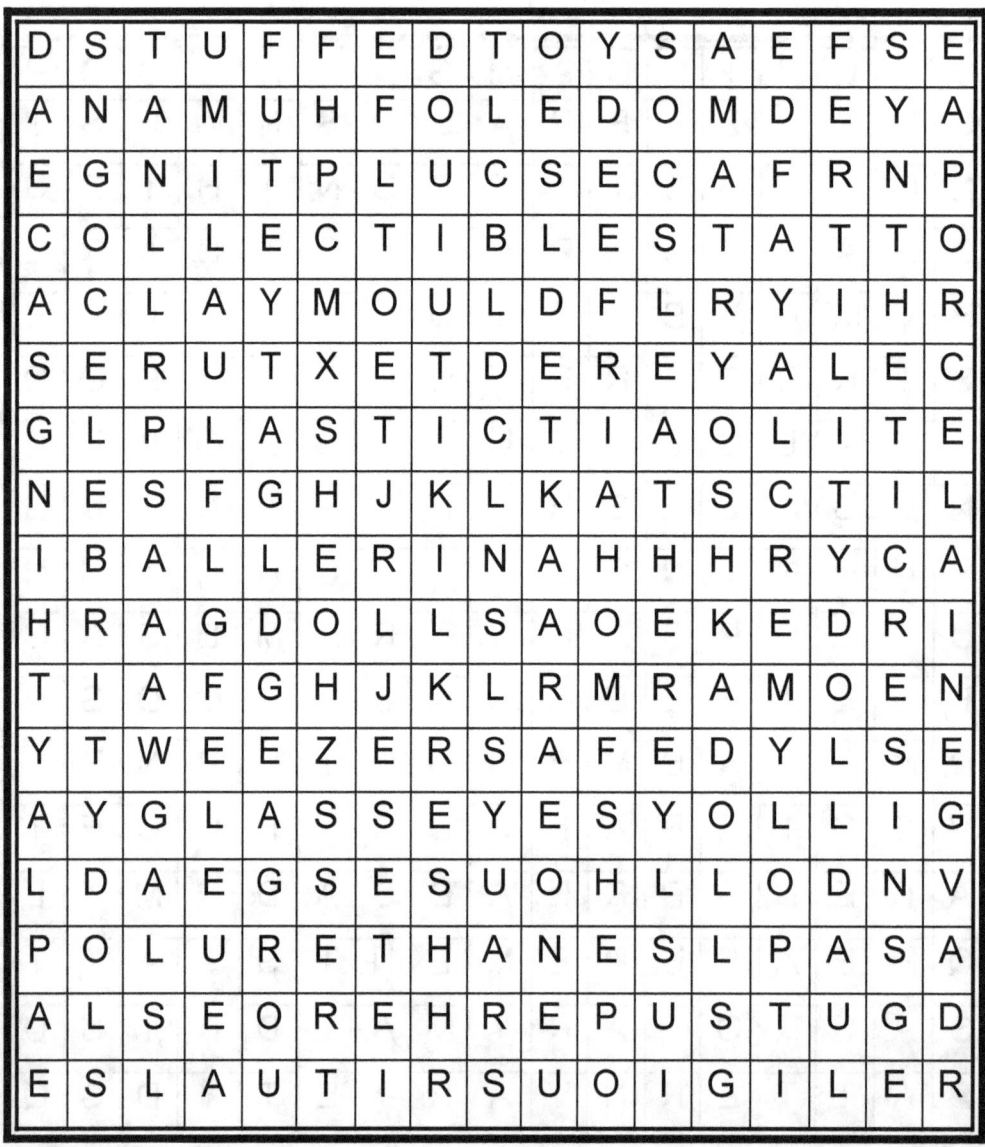

ADULT WORD SEARCH VOLUME 1 https://www.createspace.com/5020196	**ADULT WORD SEARCH VOLUME 2** https://www.createspace.com/5021897
KIDS WORD SEARCH VOL 1 https://www.createspace.com/5002002	**KIDS WORD SEARCH VOL 2** https://www.createspace.com/5004213

To view my full range of
Word search books
visit my website
http://wordsearchandpuzzles.com

or my coloring website
http://kdcoloring.com
or

Kaye Dennan on
https://createspace.com

www.ingramcontent.com/pod-product-compliance
Lightning Source LLC
Chambersburg PA
CBHW081213180526
45170CB00006B/2333